中国山水画美学

朱玄 著

浙江人民美术出版社

序

　　艺术先有创作，后有理论，理论是创作经过研究、检验所得到的成果。无论研究何种学问，在初学阶段，如没有理论指导，就如瞎子摸路，走入荆棘丛中，或行到十字街头，瞻顾徘徊，不知所从。理论如同暗路的明灯，歧途的指标，引人走上坦途、正路，避免观望迂回走冤枉路。

　　学习或研究中国绘画，有两大原则：一是借古问今，以发扬传统的优点、特色，而表现民族风格。二是汲西润中，以壮大根干，使枝叶茂盛，花果美满。有些现代艺术家认为绘画创作，只需表达主观的感情、生活、理念，不必研究理论。我认为这种观念是不正确的。因为理论能增加、充实创作者领悟、实践的力度，至少对于一个创作者来说，对于理论需要多涉猎一些。

　　然而理论所表达的思想、观点不一定都是正确的。如主观意识太强，观点偏颇，情绪冲激，就会误导初学，而陷于"盲人骑瞎马，夜半临深池"的境地，那就可悲了！

　　我国的传统绘画艺术，是在变化发展的过程中前进的，绘画理论也随着绘画创作而更丰富更进步。历代山水、人物、花鸟、虫鱼各类画论，可谓"汗牛充栋"。仅就山水画论而言，便有唐张彦远之《论画山水树石》，宋郭熙、郭思父子之《林泉高致》，宋韩拙之《山水纯全集》，明唐志契之《绘事微言》，清唐岱之《绘事发微》，清沈宗骞之《芥舟学画编》，清盛大士之《论画山

水》及清方薰之《论画山水》等。使读者不但对于我国山水绘画理论能够深入的了解，并从而应用在实践上，走入坦途。因此，千余年来，诸家的理论仍未失其参考的价值。

朱玄女史是名书画家朱龙安兄的女公子，天性聪慧贤淑。因出身于书香之家，受到良好的家庭教育，自幼即具备了后来在文艺之林中出类拔萃的素养。龙安兄不但能书善画，而且对于古琴也有研究。其夫人吴筠如女士善画花卉，也能弹琴。朱玄深受父母的熏陶，于努力读书之余，也学习作画、弹琴。她决心继承父志，希望对于发扬传统文化有所贡献。她于台北师范大学中国文学研究所毕业，得到硕士学位后，即应中兴大学之聘，担任中文系讲师，后为副教授、教授、系主任。近年又升任中文研究所所长。由朱玄的学术经历来看，她对于中国文学研究之努力有如登塔，脚踏实地，步步高升。

在绘画方面，初阶完全学习她父亲的笔法。龙安兄画山水毕生师法山樵、石田二家，朱玄自然也不脱山樵、石田的蹊径。后来由于博采众家，且又研究传统绘画理论，而创为独特的风格。前年曾应省立美术馆之邀举行个展，普获佳评。

多年来，朱玄不但在研究中国文学方面，已有极高的成就，而且在绘画创作方面有丰富的经验。因此，她研究绘画理论，意识、观点都有深度，不会妄发议论。我在早年曾著有《中国书画源流》《中国画史评传》及《中国绘画思想》等几部不成熟的著作，而我与龙安兄是莫逆之交，所以朱玄偶有时以通讯的方式与我讨论一些有关中国绘画复兴与创新的问题。她于在校指导研究生学习和自己绘画创作之余，花费数年时间撰写的一部《中国山

水画美学》，将由台湾学生书局出版，为她的父亲龙安兄做纪念。即此可知，朱玄不但是才女，而且还是孝女。我既佩其才，重其艺，又尤敬其人。在今亲子相仇怨，上下交争利，伦理道德彻底破产之际，尚有这样继承父志，以研究文学、艺术之成果报亲报国之人，真是凤毛麟角，太可贵了。

朱玄博览群书，搜罗完备，目光正大，见解精审，完成这部新著《中国山水画美学》。书中提炼众家山水画论之菁华而为美学，以通俗简洁之文笔，为初学指出学习研究之门径。望中国山水画学者，要多读与创作有关的书，认清方向，选择路径。不但使我国绘画创作"借古问今"，并且使我国绘画理论弘扬于全世界。朱玄嘱我撰序，近两年我因血压欠稳，甚少构思撰文，但为她诚意所感，不能辞也。

丁丑荷月迂翁吕佛庭识

目　录

第一章　中国山水画探源

一、山水画的创始

文化是人类群众生活的精神现象，世界各民族因风俗习惯的不同，群众生活方式不一样，故其精神现象自异，而文化也各有分别。

我国立国五千年，历史文化，向称悠久灿烂，无论政治、经济、哲学、文学、艺术各方面，经先民不断的创造与改进，都有特立独行的地方。而其中有两种巍然特立，为世界震烁、赞叹不已的特产品，一是书法，一是绘画，亦即我国独立创造，别具风格，而且足以代表我国民和平、中正、高洁、恬淡的性格与品操的艺术品。

两者来源甚古，书法原是用极简单的屈曲线条表示出来的文字——记载我国民日常生活中事事物物的符号。因为构造不同，变化且多，由六书——象形、指事、形声、会意、转注、假借，各种字的形态，逐渐演进，经周秦而至魏晋，遂成为书法艺术品。书法美的表现与价值的衡量，不在于真、行、草、隶、篆各体的字形，而在全幅的笔墨、气势、韵味的有无，与作者品格的高下。绘画艺术，虽为世界各国所共同，但我国绘画与众不同，之所以能震烁世界美术之林，是因为中国绘画是利用极简单的笔触，以屈曲线条，一如书法般来描写至高无上的内容与境界，故

古人说："书画一体。"又说："书画同源。"绘画美的表现与价值的衡量，并不在画面山水、人物、花鸟、虫鱼的形态，正如书法一样，要求以全面内在的笔墨、气势、韵味，与作者人品的高下为依归。

书法与绘画，两者形式，显然不同，但实质美是一样的，这两种美术品，可以说对我国民族性格的影响极大。只要是读书人，或者与他有关系的家庭，他们的厅堂、书房乃至卧室，都要悬挂上一二幅字或画，作为他们读书之余，工作之暇，默对幽然的精神栖息所在。那一股活泼恬静，幽然而有趣的情致与韵味，借简单的几条曲线、疏疏落落的几笔几点，可以透出无限消息。所以我国书法与绘画两种文化价值，可说是哲学的、文学的、历史的一种综合艺术，而不是单纯技巧的，尤其绘画中的山水、花鸟、虫鱼等画题，更是优哉游哉的了。陶渊明"采菊东篱下，悠然见南山"的田园诗，与王摩诘"行到水穷处，坐看云起时"闲居诗的神情、韵味，都可以在画中寻绎出来。（本文只述绘画，故书法从略。）

我国绘画，历代重视，在古籍中如《易经》《诗经》《尚书》《左传》《史记》《汉书》及其他载籍，多有记述，斑斑可考。其种类，前人通称十三科之多，原以人物为首，山水次之，其他花卉、翎毛、走兽、仙佛、鬼神、宫室、鞍马更次之，明宋濂《画原》云：

　　古之善绘者，或画《诗》，或图《孝经》，或貌《尔雅》，或像《论语》暨《春秋》，或著《易》象，皆附经而行，犹

未失其初也。下逮汉、魏、晋、梁之间，讲学之有图，《问礼》之有图，《列女仁智》之有图，致使图史并传，助名教而兴群伦，亦有可观者焉。世道日降，人心浸不古若，往往溺志于车马士女之华，怡神于花鸟鱼虫之丽，游情于山林水石之幽，而古之意益衰矣。

足见古代绘画以人物画为主。秦汉以前的绘画，大都画在宫殿、庙宇、祠堂与坟墓的壁上或一般用具上，或刻在石上。例如：宫殿建筑之彩绘、钟鼎彝器及一般冕服旌旗之图案与颜色。又有明堂门牖上尧舜桀纣的容貌。汉之《麒麟阁十一功臣图》《云台二十八将图》《顺烈皇后宫列女图》，唐的《凌烟阁功臣图》等，以及《大禹治水图》《孔子问道图》《母仪图》《巢由洗耳》《卞庄刺虎》与各项良善丑恶的人物画像，不胜枚举，无不含有教忠孝、示功勋、颂义烈、重典范的作用与意义。故唐张彦远《叙画源流》篇有言：

> 夫画者，成教化，助人伦，穷神变，测幽微，与六籍同功，四时并运。

因为文字的传记只能叙其事，不能载其形；诗歌的咏叹，亦只能颂其美，不能备其象，唯有图画，才足以兼容并蓄，使后人发生"见善足以戒恶，见恶足以思贤"之作用。故古人认为"图画者，有国之鸿宝，理乱之纪纲"是也。此自古已成教化，于汉尤为重视，如汉武帝之创置秘阁，以聚图书；明帝爱好丹青、开

辟画室，又创鸿都学，以集天下艺人，故画人物的妙手，自汉迄于魏晋，代有名贤，曹不兴、卫协、顾恺之、陆探微之徒，皆是当时巨擘。迨晋室东迁，宋齐梁陈各代，均雅尚绘事，可惜名画，既焚毁于胡寇，复散失于刘曜，及侯景之乱，内府所藏图画数百函尽遭焚如，元帝将降，又烧毁甚多，后隋京室迹台所收藏自古名画，又因炀帝东幸，携之与俱，中途覆舟，又遭沦散（见《历代名画记》）。如此一烧再毁于水火兵燹之下，古代的妙迹，已不可得而见了。（即如大英博物馆藏我国晋朝顾恺之的《女史箴图》，是否真迹，或系后人摹本，均不可断言。）

六朝以前，并无山水画，有之不过是人物画的配景，不是独立的，当时画家写游乐风景虽多，如晋明帝《轻舟迅迈图》、卫协《穆天子宴瑶池图》、戴逵《吴中溪山邑居图》、史道硕《金谷园图》、顾恺之《雪霁望五老峰图》等，均系以人物为主体，以山水为副的画图。隋唐以后，山水画大露头角，渐脱离人物、台阁而独立成科，至宋元则人物、台阁已成为山水画的点缀品、附属品。明清人对山水画的理论，更阐发无遗，文人墨客，不论画则已，论必山水始畅其意，山水画能高出人物画而跃居首科，亦有其历史背景。

我国是农业国家，有史以来，无论哪一朝的文人墨客，大都由广大农村中培养起来，一旦得志则显立于朝廷、为民服务，不得志则退隐于田野，度其隐士生活，所谓"邦有道则显，无道则隐"。汉以后，更显得农村是个冶炉，一批起，一批息，每过若干时间，即有一大批人物起于陇亩之间，另一批从宫阙府城中退隐而没下去。如是改朝换代，循环不息，一切文化便在这动荡不

定、循环不已中发展，生长在农村坏境中的读书人，性情既恬淡又朴实，发之于诗文书画的艺术，风格自然不同。隋唐而后的画道，别有一番境界，更有其成就的要素。

两汉，有相对长时间的安定，一般人的生活，亦较为舒服，一般文化的昌明，亦为后世楷模。故至今还是以汉为代表，但自魏晋以迄南北朝三百余年，兵连祸结，长时间的动荡不安，致使民不聊生。当其时，儒学衰微，政治失道，经济破产，社会秩序混乱异常，人生于斯世，常觉人命无常，朝不保夕，佛老二家的理论，得借此时势与心理而昌盛。既然现实世界的人世扰攘不宁，士大夫之流便退隐归田，甚至遁迹空门，或栖身岩谷，以求精神上的安慰。退隐的读书人，终日与大自然接触，目之所见，耳之所闻，无非山川、花木、虫鱼、鸟兽之色之声，无复有钩心斗角、尔虞我诈的机心。偶尔心有所感，无非天机，不发之于辞赋诗歌，即发之于琴书字画，于是绘画不期然而然从明了烛物、悟空识性诸般观念之下而趋向自然，无拘无束，自由自在，充分发挥自我精神，舍弃"明劝诚，著升沉"，从有一定故事的人物画，而发展为虚无寂灭之道释鬼神与仁智所乐的山水画了。

对山水画的崇高地位，宋明人认识得最深远。刘宋时，郭若虚《图画见闻志》中有：

窃观自古奇迹，多是轩冕才贤，岩穴上士，依仁游艺，探赜钩深，高雅之情，一寄于画。

至明王肯堂更提出：

前辈画山水，皆高人逸士，所谓泉石膏肓，烟霞痼癖，胸中丘壑，幽映回缘，郁郁勃勃，不可终遏，而流于缣素之间，意诚不在画也。

遂认山水画家，皆属"泉石膏肓，烟霞痼癖"。而宋人郭熙一篇《林泉高致》，说得更为透辟：

> 君子之所以爱夫山水者，其旨安在？丘园养素，所常处也；泉石啸傲，所常乐也；渔樵隐逸，所常适也；猿鹤飞鸣，所常亲也；尘嚣缰锁，此人情所常厌也；烟霞仙圣，此人情所常愿而不得见也。直以太平盛日，君亲之心两隆，苟洁一身，出处节义斯系，岂仁人高蹈远引，为离世绝俗之行，而必与箕、颖、埒、素、黄绮同芳哉……然则林泉之志，烟霞之侣，梦寐在焉，耳目断绝。今得妙手郁然出之，不下堂筵，坐穷泉壑，猿声鸟啼，依约在耳；山光水色，滉漾夺目。此岂不快人意，实获我心哉？

所以文人爱画山水，就是这个道理。而我们对山水画，也应该用一种优游林泉的心意来欣赏，自然就有价值。

梁隋之间，张僧繇、展子虔两家出而画法一新，山水画的基石，从此奠定。入唐以后，虽当时被称画圣的吴道子，画嘉陵江三百里山水一日而毕，其用笔的奔放、思路的敏捷可想而知，但他仍以人物画为代表，于山水并无立法之处，所以不能称他为山水画家。迨李思训父子及王摩诘兴起，一创金碧设色，一创水墨

渲淡，法度始称完整，宗派也就分定。

隋唐在历史上是划时代的一页，绘画艺术在隋唐更是开拓新土地的时期，无论画法、画派都从隋唐以后而来。山水画自李思训、王维而后，名家辈出，历五代而宋元诸世，画风屡变，奇峰迭起。于是山水画，尽取道释鬼神人物画的地位而代之，缩小人物画的范围以成山水的点缀品。山水画的地位，从此高不可攀，这种发展过程，虽由人力，实时势使然。

山水画之滋长发育既如此，而后人之倾向追求，不遗余力者，并非完全出于好奇或盲从，要亦有其理论上之依据。

早在刘宋时代的宗炳，他最喜游览山水，游屐所到之处，必将其风景画在壁上，以作卧游，他更了解老子所说"道法自然"，与孔子所说"智者乐水，仁者乐山"这种默契造化的至理，所以写了一篇《画山水序》，此文可说是山水画论之祖，他首先说出乐山乐水的意义：

> 圣人含道应物，贤者澄怀味像。至于山水质有而趣灵，是以轩辕、尧、孔、广成、大隗、许由、孤竹之流，必有崆峒、具茨、藐姑、箕首、大蒙（以上并山名）之游焉。又称仁智之乐焉。夫圣人以神法道，而贤者通，山水以形媚道而仁者乐，不亦几乎？

宗炳既是画坛巨匠，又深知自然即道，是人生寄托的所在，平生又耽于游乐山水，而且"身所盘桓，目所绸缪"不能自已，为求合乎"理绝于中古之上者，可意求于千载之下，旨微于言象

之外者，可心取于书策之内"之旨，故把游历的山水，索性"以形写形，以色貌色"，实实在在以"竖划三寸，当千仞之高，横墨数尺，体百里之迥"的大移小写景手法，描写下来，以便理旨与意象求之于画，游之于心。又说明了山水能入画的原因：

> 且夫昆仑山之大，瞳子之小，迫目以寸，则其形莫睹，迥以数里，则可围于寸眸。诚由去之稍阔，则其见弥小。今张绡素以远映，则昆阆之形，可围于方寸之内……是以观图画者，徒患类之不巧，不以制小而累其似，此自然之势。如是，则嵩华之秀，玄牝之灵，皆可得之于一图矣。

据此可见他要表现的是山水的玄牝之灵与其胸中之灵融为一体而作为精神盘桓绸缪之处，所以云：

> 余眷恋庐衡，契阔荆巫，不知老之将至，愧不能凝气怡身，伤跕石门之流，于是画象布色，构兹云岭。

古人为学，先从自身心源做起，所谓"古之学者为己"是也。画是修身养性之具，作画是役物，不是为画所役，所以又云：

> 夫以应目会心为理者，类之成巧，则目亦同应，心亦俱会，应会感神，神超理得，虽复虚求幽岩，仍以加焉。又神本亡端，栖形感类，理入影迹，诚能妙写，亦诚尽矣。

作画能够神超理得，自然乐在其中，能在画中求得乐趣，便是达成作画的目的，所以最后他说出了写山水的乐趣：

> 于是闲居理气，拂觞鸣琴，披图幽对，坐究四荒，不违天励之丛，独应无人之野，峰岫峣嶷，云林森渺，圣贤映于绝代，万趣融其神思，余复何为哉。畅神而已，神之所畅，孰有先焉。

读此序文的要旨，可知山水画的地位与价值。山水画之妙处，从未经人道，山水画之妙处非胸襟高超、适性山水者不能道，而宗炳高士能阐发之，不可谓非高人深致。以山水为乐，乐之不疲，乃以入于画，而道出作画的目的在自畅其神一语，尤有见地，于画家之修养要义，更是要言不烦了。

而当时另一位名画家王微，他在《叙画》一文中说出作画乃个性表现，并非实用物品，在观念上，先加以澄清：

> 夫言绘画者，竟求容势而已。且古人之作画也，非以案城域，辨方州，标镇阜，划浸流，本乎形者融，灵而动变者心也。

他以为画要凭心灵去思索，才能写出宇宙间繁杂之状态，才能得画的韵致，故言：

> 灵亡所见，故所托不动，目有所极，故所见不周。

必须"横变纵化，故动生焉；前矩后方出焉"。画非独依形为本，尤需心运其变，至情至性绘画，才能笔笔有神，乐趣无穷。他论画情，则以运诸指掌，降之明神为法，以扬神荡思为的。王微、宗炳两家对山水有如此超脱的认识，故其所作自然不同。

研读两家画论，山水画实含有人生修养的至理，故后人说："画中唯山水义理深，而意趣无穷，故文人之笔，山水常多。"又说："山水而外，别无兴趣。"其价值之高既如此，故其地位之隆，自然要列为画科之首，后人追求无穷，为我国艺坛吐放奇葩，一枝挺秀，炫耀千古，实自然之事。

二、山水画的远祖

山水画创立的因素及其地位与价值，已如上述，然画山水究竟始于何时？何人？是值得考究的问题，有史迹可寻的如张君房《云笈七签》云：

> 黄帝以四岳皆有佐命之山，而南岳孤特无辅，乃章词三天太上道君，命霍山为储君，命潜山为衡岳之副以成之，时参政事，以辅佐之。帝乃造山躬写形象，以为《五岳真形之图》。

此造山写形，或可谓山水画之起源。至周，画的用途较广。《周礼》载：

司尊彝，掌六尊、六彝之位。郑玄注云……山罍亦刻而画之为山云之形。

此系画于彝器而刻之的。而王逸《楚辞章句》有：

见楚有先王之庙及公卿祠堂，图画天地山川神灵，琦玮僑佹。

后此，燕荆轲刺秦，献督亢地图，想必图画山川无疑。及至三国吴王赵夫人善画，孙权尝叹："魏蜀未平，思得善画者图山川地。"夫人乃以所写江湖九州山岳之势进之。再读陶公诗有"泛览周王传，流观山海图"之句，点点滴滴莫不是画山水的痕迹，然皆不是山水画，只不过是几条极古拙、极天真的曲线来显示山川的意思而已。

迨晋室东迁一百余年，政治情况虽不见得清明，而文风却盛。当时，中原缙绅才士，衣冠文物相率南移，所谓"过江名士多于鲫"是也。这时期的北方，正胡马猖獗，蹂躏汉族，你杀我夺，也无暇南来牧马，东晋王室得以偏安江南，局促一隅，不过江南气候温和，山川秀丽，于是一般文士"藏丘壑于胸中，挥烟云于笔下"，画家辈出，其画迹近乎山水有如：晋明帝、戴逵父子、史道硕、顾恺之等，然而都是人物的配景，并非正式的山水画，虽顾恺之有谓其山水极妙者，因无真迹，不足为凭。《画云台山记》虽记画法甚详，要亦人物居主，云山为辅耳。方外有释惠远，能画工诗，善庄老，于庐山立东林精舍，尝绘《江淮名山

图》，又有云戴逵之子戴勃有父风，画山水胜顾恺之，然均不见其迹，未可为信。

　　山水画必要到六朝之时，陆探微、宗炳、王微、张僧繇、展子虔辈出，始有其专门写山水景物的迹象。然陆探微，据画史所载："画人物极其妙绝，至于山水草木，粗成而已。"故论真实写景的山水画，当推刘宋时南阳宗炳为始。兹摘画史及其他载籍所记，叙其概略如下：

　　（一）南朝宋宗炳，字少文，南阳人。妙善琴书图画，志操高洁，精于言理。每游山水，往辄忘归，西涉荆巫，南登衡岳，因结庐衡山，以疾还江陵，叹曰："老疾俱至，名山恐难遍睹，唯澄怀观道，卧以游之。"凡所游历皆图之于室，坐卧向之，并谓人曰："抚琴动操，欲令众山皆响。"深切领会音乐与画融合之妙趣。

　　宗炳画迹，传世甚少，仅有唐《贞观公私画史》所载《颍川先贤图》《惠持师图》《问礼图》《永嘉屋邑图》及宋郭若虚《图画见闻志》所载《狮子击象图》等五幅而已，皆为人物与城郭，并无山水画，但从宋书《宗炳传》及晋《高僧传·晋庐山释慧远》，皆可寻得宗炳画之迹象，他自衡岳回江陵后，在他居室四壁所画，可能全是淡彩图写，望似烟雾，清灵淡雅的山水画，既资以卧游，总不外乎衡岳与荆巫诸名山胜景。《高僧传·晋庐山释慧远》云：

　　　　远创造精舍，洞尽山美，却负香炉之峰，傍带瀑布之壑，仍石垒基，即松栽构，清泉环阶，白云满室……远乃背

山临流，苫筑龛室，妙算尺工，淡彩图写，色疑积空，望似烟雾，晖相炳暧，若隐而显，远乃著铭曰："廓矣大象，理玄无名……妙尽毫端，运微轻素，托采虚凝，殆映霄雾。"

据此可知慧远大师龛室中之壁画，有山水、佛像、屋宇楼台，此画与宗炳居士室中壁画和画史所载《永嘉屋邑图》相近，且宗炳此时正在庐山从慧远大师问道，因此推断龛室壁画，出于宗炳之手居多。

宗炳有《山水画序》一篇，为我国山水画论之祖，已见前述，不赘录。

（二）王微，字景玄，琅琊临沂人。能书画，尝答何偃书云："吾性知画绘，盖亦鸣鹄识夜之机，盘纡纠纷，或记心目，故兼山水之爱，一往迹求，皆仿像也。"常住门屋一间，寻书玩古，如此者十余年，与宗炳俱拟迹巢由，放情丘壑，各有《画序》，畅叙画道与作画情致韵味，命意高远，不知画者难可与论。已见前述，不赘录。

（三）谢庄，字希逸，陈郡阳夏人，"分左氏《经传》，随国立篇，制木方丈，图山川土地，各有分理。离之则州别郡殊，合之则区宇为一"，为吾国地理模型之创始者。

（四）谢约，为卫尉参军，善山水，有《大山图》。

（五）梁萧贲，字文奂，齐竟陵王子良之孙，能书善画。于壁上或图扇中试画山水，咫尺之内，便觉万里为遥。

（六）张僧繇，吴中人，天监（梁武帝年号）中为武陵王国侍郎，直秘阁，吴兴太守。"以丹青驰誉于时，方梁武帝以诸王

居外，每想见其面，乃遣僧繇乘传写之，对之如见其人。"可见其画像之传神。《宣和画谱》称其释道画谓："骨气奇伟，规模宏逸，六法精备，当与顾、陆并驰争先。"语殊可信。陈姚最《续画品录》云：

> 张僧繇，善图塔庙，超越群工。朝衣野服，今古不失。奇形异貌，殊方夷夏，实参其妙。俾昼作夜，未尝厌怠；惟公及私，手不停笔。但数纪之内，无须臾之闲。

足见其作画之严谨工细。僧繇山水画作往往以青绿重色先图峰峦树石，而后再分丘壑巉岩，即后世所谓没骨山水法。《湖中画舫录》载《霜林云岫图》横卷绢本，"色如浓赭墨，须就日光阅之，方见山水极其工细，青绿朱粉甚浓，峰际有用朱沙点者，墨骨勾折极细。幅长不过三尺，高不过尺余，而大山大水，有万里之势，诚不可多觏之品也。上有横题曰张僧繇《霜林云岫图》"。可见僧繇之画不但没骨山水独具风格，其有骨山水亦高妙神化。《宝绘录》并记黄公望深赞《霜林云岫图》画法神奇，未易企及，一种纯庞浑古之气：

> 布置幽远，设色精妍，变幻中纯正，冗密中萧疏，岂食烟火人所得仿佛其一二乎……上有宣和御识，其为真迹奚疑，持归摹临数过，殊觉有得。

梅花道人吴镇草书跋云：

　　六朝画史知无几，吴下僧繇独擅场。百叠苍峦浮障起，千林绀叶入云长。低回野渡钟声远，寂莫荒村树影凉。咫尺披图更萧瑟，短词何敢遂揄扬。

　　僧繇墨妙，秀色可餐，清芬可挹，视之令人萧然意远，文徵明行书跋云：

　　余闻六朝画家，多作佛道象，趣时尚也。至于寄兴写情，则山水木石，烟云亭榭益夥矣。思致洒落，笔意高妙，岂后人所能措手……点染设色，真有天孙云锦之巧，岂僧繇身从蓬壶弱水来，无纤毫尘土气，乃能臻此神化耶？

　　足见其人伟才美质，优于绘事，但画迹甚少流传。文徵明云："梁张僧繇生于中古交会之际，法制始备，所作种种入神，第流传甚鲜，虽宣和御府收藏，不过数事，再后益不可得矣。"真可令人叹惋。此幅并有黄鹤山人王蒙八分书题云："予友姚子章夙有书画僻好，向所珍袭颇富，而未有若此卷之为得也，一日持示索题，予深羡之为赋二绝于末。"

　　千峰万峰青突兀，前村后村树陆离。此中应有高人隐，时送闲云护竹篱。
　　深秋林木叶仍变，薄晚峰峦云自施。个里风烟谁得似，未应顾陆擅称奇。

柯九思七言绝"设施略约称宏逸，点缀微茫擅伟奇。瑟瑟霜枫秋色老，重重云岫暮光熹"即咏此卷也。又有《翠嶂瑶林图》，顾善夫收藏，明张泰阶《宝绘录》载黄公望题云：

> 张僧繇所画《翠嶂瑶林图》乃真迹之尤者，士人所称顾、陆、张、吴为四大家，张即僧繇也。骨气奇伟，规模宏远，而六法兼备，足为六朝第一人也。其《云台二十八宿像》亦散落人间……恐未若此卷之精妙奇崛，就中皴染设施，用墨着色，有虎头《瑶岛仙庐卷》遗法，盖僧繇去晋未远，而流风余韵相延不泯，故僧繇犹得续其正传。

此卷不独骨力高古，设色之妙，诚非后人所得仿佛，文徵明跋云："自古画至六朝，虽有小异而未变其法，以世代未遐也……此《翠嶂瑶林图》用墨如屈铁，傅色如天成，千岩万壑，杰阁朱扉，殆非尘世间景象……僧繇为朱肠绿髓之俦，殆非尘寰中人所得企及。"读之令人敬羡不已，子久推为六朝第一人，自非虚语。僧繇是全才画家，无所不能，使人莫测，清杨恩寿《眼福编》盛赞其山水真迹，跋云：

> 是卷画山水，客似泼墨，与其平日界格诸画如出两手人，或疑之，考画史润州甘露寺有壁四板，二板画四菩萨，其二板则画山水也，楼阁参差，云树滃郁，至元符末始毁于火，米襄阳曾得其临本，秘不告人，遂于画中独辟一派，证以柯敬仲跋语，益信襄阳之画确从僧繇变化而出也。或又疑

僧繇以工细见长，其画必金碧辉煌为赵大年诸人作先导，当不以水墨作画，不知唐以前之画必有粉本，亦犹今之稿本也，先以水墨布置妥帖，始加涂泽，是卷殆其粉本耳……必谓能界格者，不能水墨，亦何所见之小耶……是卷亦当风水有声洋洋盈耳也。

又《石渠续编》载张僧繇《夜月观泉图》，水墨画云山松榭，石壁飞泉，两人并肩仰眺。此帧无名款，据宋徽宗标识而定，宣和书"唐张僧繇夜月观泉图"。僧繇乃梁天监时人，距唐初尚百有余年，不得属之于唐。瘦金标题一误，王铎跋语遂从而再误。现存僧繇唯一卷轴画迹《雪山红树图》一卷，台北故宫博物院藏，《书画录》云：

> 此图为梁张僧繇作，本幅绢本纵一一八公分，横六〇点八公分。《石渠宝笈初编·养心殿》著录云："着色画。款署僧繇，右上方有御府之印一玺，又子孙亿世家传之宝合同二印。下有墨林一印，又一印漫漶不可识。左方上有米芾画禅烟峦如觌明说克传图章宝锡一印。"

兵火鼎革，乾坤已毁，此图独存，能不宝藏。《眼福编》复赞其山水云："苍茫云物，浩荡天容，撑霄古树，拔地奇峰，张家妙笔，开豁心胸，时有灵气，依稀画龙。"僧繇善画龙，不点睛，云："点则飞去。"画迹之神异可想见。武帝崇尚释氏，僧繇之画，往往从一时之好，寺壁卷轴，佛像画居多，风尚所趋固不

足怪也。

（七）隋展子虔，历北齐、周、隋。在隋为朝散大夫，帐内都督，善画人物，描法甚细，随以色晕开，神采如生，意度具足，可为唐画之祖。写江山远近之势尤工，故咫尺有千里之趣，僧琮谓子虔，触物留情，备皆绝妙，是能作难写之状，略与诗人同者也。子虔创青绿法，为唐李思训所宗。《贞观公私画录》载其画迹有《法华变相图》一卷，《南郊图》一卷，《长安车马人物图》一卷，《杂宫苑图》一卷，《戈猎图》一卷，《王世充像》一卷。所作人物卷最为奇古，明汪砢玉《珊瑚网》载黄山谷题云：

人间犹有展生笔，事物苍茫烟景寒。常恐花飞蝴蝶散，明窗一日百回看。

其为前人许可如此。展子虔《游春图》（图1），绢本，青绿重着色，山峦树石，皆空勾无皴，唯色渲染，山头小树，以花青作大点如苔，甚为奇古，开唐李将军一派。卷首徽宗瘦金书题"隋展子虔游春图"七字。《石渠宝笈》云："展子虔画入神品。大李将军之师也。"

上列诸家，宗炳、王微似专画山水的，但谢赫《古画品录》却列宗炳为第六品第一人，王微为第四品第四人，殊见当时仍以人物画为重，山水画列为备品而已。谢庄、谢约虽均善画山水，一似画舆图，一不知其迹，均不足重视，萧贲画山水，虽在咫尺之内，能状万里，亦无非壁上或团扇中的尝试，并非专精为之，其"学不为人，自娱而已"，虽有好事，罕见其迹，故亦不可靠。

图 1　展子虔《游春图》　绢本设色　纵 43 厘米　横 80.5 厘米　故宫博物院藏

独梁之张僧繇与隋之展子虔，一则善画水终夜有声，并创没骨法，为后来南北二宗之先河，一则善写江山远近之势，有咫尺千里之趣，且创青绿法为李思训所宗，与宗炳、王微可称专工山水的。故为山水画立论言，当推宗炳、王微。为山水画立法言，应推张僧繇、展子虔。此四人称之为我国山水画理论与实际之创始者，当无闲言。

第二章　唐代山水画派

论山水画者，多推张僧繇（没骨）、展子虔（青绿）为山水之祖。《画史清裁》云："展子虔画山水，大抵李思训父子多宗之。"而张僧繇没骨法则传杨升，要其两派，纵极精研，仍难脱人物画之迹象。王维出，另开一新气象，全用水墨渲染、淡设色，笔调含蓄，回复不尽，故后世尊为南宗画之祖，而另列李思训父子为北宗以别之。唐代绘画绚烂之极，各种绘画平均发展，名家辈出，奇花异葩，蔚为大观，其中如人佛画，仕女画，花鸟画、牛马画等，不但体裁较前代完备，画家与画迹数量之多，亦是空前所未有。《历代画史汇传》叙唐代画家凡帝族十一人、画史门三百十七人、偏门一人、释十七人、女史三人，共三百四十九人，画迹一千一百八十六件，寺观壁画尚不在此数。

初唐作家，尚承六朝余绪，作风绮丽艳冶，以细润为工，未见新意，迨至中唐，由于文艺焕发，画风丕变，乃别开生面创雄健之风，遂成崭新气象。吴道玄实为当时代表作家，早年用笔工细，中年以后行笔磊落，遒劲圆转，所以山水、人物、鬼神、鸟兽、台阁、草木，无不冠绝一时，故当时推为画圣的为吴道子，而非李思训、王摩诘。唐代山水画独立，但山水专画家并不多，兹摘录于下：

1. 李思训，字建睍，宗室孝斌子，善金碧山水，极工丽，以其职称李将军，为北宗主。子昭道，亦善画，世称小李将军。

2. 王维，字摩诘，太原人，官右丞，工山水，以水墨代金碧，渲染代皴斫，为南宗主。

3. 郑虔，字弱齐，郑州荥阳人，天宝中任广文馆博士，善图山水，尝自写其诗，并画以献，玄宗大书其尾曰"郑虔三绝"。

4. 毕宏，天宝中任御史，善画古松树石。

5. 卢鸿，字浩然，洛阳人，隐于嵩山，尝自图其居，时号山林胜绝，即《卢鸿草堂十志》，现藏台北故宫博物院。

6. 王洽，一作王默，善泼墨山水，多游江湖间，人称"王墨"。

7. 项容，天台处士，善山水松石，挺特才绝，时称"王洽泼墨，项容无墨"。现故宫博物院藏其山水。

8. 王宰，杜工部诗云："五日画一水，十日画一石，能事不受相促迫，王宰始肯留真迹。"即此公是也。"家于西蜀，贞元中韦令公以客礼待之，画山水树石，出于象外"，所作《临江双树》，"一松一柏，古藤萦绕，上盘于空，下着于水，千枝万叶，交植屈曲，分布不杂，或枯或荣，或蔓或亚，叶迭千重，枝分八面"，又善画四时屏风，若移造化于一室之内。

9. 张璪，字文通，能以手握双管，一时齐下，一为生枝，一为枯枝，毕宏为之搁笔。

上列诸家，除郑虔、王宰外，名迹往往流传于世。

一、山水画南北宗祖

我国学术，大都有宗派门户之分别，于画亦然。山水画创自六朝，兴于唐代，发于五季，旺盛于两宋，极意于元世，而分宗

之说，却在晚明。

董其昌政治地位既高，诗文书画的造诣亦深，再加上明末清初时几位大画家，不是他的门生，便是故旧，他提出分宗之说，自然一呼百应，蔚为风气，他的《画禅室随笔》云：

> 禅家有南北二宗，唐时始分，画之南北二宗，亦唐时分也。但其人非南北耳。北宗则李思训父子着色山水，流传而为宋之赵幹、赵伯驹、伯骕以至马（远）、夏（圭）辈。南宗则王摩诘（维）始用渲淡、一变钩斫之法。其传为张璪、荆（浩）、关（仝）、郭忠恕、董（源）、巨（然）、米家父子（米芾、米友仁）以至元之四大家（黄公望子久、王蒙叔明、倪瓒元镇、吴镇仲圭）亦如六祖之后，有马驹（马祖道）、云门、临济（云明、临济两宗）儿孙之盛，而北宗微矣。要之，摩诘所谓云峰石迹，迥出天机，笔意纵横，参乎造化者，东坡赞吴道子、王维画壁，亦云："吾于维也无间然。"知言哉。

按山水画法，虽创自张僧繇、展子虔，但在当时仅能说建立基础，仍未脱离人物画背景。大抵唐以前的画，群峰之势，若钿饰犀栉，或水不容泛，或人大于山，一幅之中，其主要目的在于人物楼台，而山水树石多不相称。至吴道子，乃始变前人细巧之积习，行笔纵放，如风雨骤至，雷电交作，然以行笔过快，仅得山水之大体，过犹不及，仍非山水之正宗。迨李思训父子创斧劈皴法，金碧设色，王摩诘创水墨渲淡及雨点荷叶等皴法后，始可

说完成法则，山水的基础乃稳固而不可拔。以李思训代表阳刚的为北，以王维代表阴柔的为南，虽王维亦擅青绿，但因其能变法、能创法，以此分宗，未始不当，唯董氏所说南北二宗，乃比照唐代禅宗两派而来，但禅宗六祖慧能为南人，神秀为北人。慧能演法在岭南，神秀演法在江北，人分南北，法有顿渐，因地判宗犹可说。而山水画的南北二宗主，李思训、王摩诘都是北人，且同住北方。董氏定分为南北两派，其源流指归，殊出偏见，并无标准。

我们研究董画，他于李思训父子一派画法，实非擅长，由是强立门户，且谓：

> 大李将军之派，非吾曹当学也。

更见其心好恶为依归，排除异己之心，昭然若揭，其随笔又云：

> 文人之画自王右丞始，其后董源、僧巨然、李成、范宽为嫡子，李龙眠、王晋卿、米南宫（芾）及虎儿（米伯仁）皆从董巨得来，直至元四大家黄子久、王叔明、倪元镇、吴仲圭皆其正传，吾朝文（徵明）、沈（石田）则又遥接衣钵。若马、夏及李唐、刘松年又是李大将军之派、非吾曹易学也。

自后北宗画学衰微，未始不是董的党同伐异的关系。再说自

宋以后，王派山水画波澜壮阔、声势浩大，而董氏喜用水墨，鄙弃秾彩，与摩诘气味相投，更重要的，他的立脚点，能牢固不动，便是提出"文人画"三字做标榜，这是他极顶聪明处，亦不容抹杀，俞剑华著《中国绘画史》于分宗之说有云：

> 南北分宗论，一经董氏提出，遂成画坛定案，数百年来奉为金科玉律，无敢斥其非者，剧可怪也。

董氏论自不免偏颇，而后人积非为是，不加推翻者，其原因即在"文人画"三字。自宋明而后，论画多重士气，鄙薄工匠，以为画非博学广识之士，不能精通妙用，故于士大夫墨戏三昧，传神写意之作，无不推崇，于职业画家有规矩的院体工整画以为多孜孜汲汲与利名交战者，都轻视鄙薄之。绘画是文人学士，读书之余，陶冶性情、修养品格的文艺品，而不是日常实用的工艺品，已早见画论之祖宗炳、王微的理论。既是文艺品，便是读书人专有的事，所谓"画者文之极"是也。唯有读书人才知"志于道，据于德，依于仁，游于艺"的道理。他们更有以一枝秃笔转移造化的抱负，故自唐王摩诘以后的读书人，大都能画几笔。至宋代，因上下倡导风行，无论作画，或发为议论，多推崇士大夫传神写心之作，如韩纯全《山水纯全集》序云：

> 画者，圣也，益以穷天地之至奥，显日月之不照。挥纤毫之笔则万类由心，展方寸之能则千里在掌，岂不为笔补造化者哉。自古迄今，名贤上士，雅好之者，画也。

大自然的风物，均可由我畅写描写，所谓"万类由心""笔补造化"，故山水画尤为文人所爱慕。王摩诘文章既冠世，画又绝古今，苏东坡所谓"诗中有画，画中有诗"的清誉，早为后来文人所羡慕、所崇拜，而董其昌举出摩诘为南宗之祖，同时又标榜南宗为文人画，真击中文人学士、墨客骚人爱慕清高的心堂深处。且画家大抵于三绝（诗书画）有兴趣的风流人物，从王摩诘一脉流传下来的水墨渲淡的风格，追宗当然不遗余力。故董的分宗之说，纵有不当之处，谁愿将自己画格降落为非文人画、俗士画、工匠画的一格，而去推翻分宗的定案。再说北宗画，金碧朱粉，材料昂贵，不是平民画家所能购置，笔法的工细、制作的费时，兼乏性灵，难以满足文人美欲的要求，而水墨渲染的书法，确较之青绿钩斫一格，来得自由轻松活泼秀雅。画是表现作者个性的，谁愿拘守刻板的规矩，而泯灭自己的性灵，故董之说，岂足为怪。兹据史传及其他载籍，摘叙二家史略如次。

(一)李思训

李思训，字建睍，唐宗室孝斌子，历左武卫大将军，人谓之大李将军。擅山水，其画树石，笔致遒劲而细密，更得湍濑潺湲，烟霞缥缈，难写之状。设色富丽，以青绿为质，金碧为文，灿烂辉煌，后世称金碧山水，亦称青绿山水（图2）。作一画，累月始成，其工整细致可知。是为北宗之祖。朱景玄《唐朝名画录》列思训为神品下，并谓：

明皇召思训画大同殿壁兼掩障，异日因对，语思训云：

图 2　李思训《江帆楼阁图》　绢本设色
纵 101.9 厘米　横 54.7 厘米　台北故宫博物院藏

"卿所画慊障，夜闻水声。"通神之佳手也，国朝山水第一。

思训一家均富艺术才华，造诣极高，所以《历代名画记》谓：

> 早以艺称于当时，一家五人，并善丹青。

《名画录》谓"思训格品高奇，山水绝妙"。《宣和画谱》山水叙论有：

> 至唐有李思训……是皆不独画造其妙，而人品甚高，若不可及者。

据此可知思训不但善画，人品尤高，从他潜匿韬晦，二十余年不肯变节、做伪周的官，可以看出威武不屈的气骨，后人只注意他金碧辉煌的画风，却忽略他高尚的品格，实是憾事。

思训画多峭绝之崖，尖峻之峰，多山峡气象，今所传思训父子的山水画迹都是有染无皴，但唐岱《绘事发微·皴法》条云：

> 李思训用点攒簇而成皴，下笔首重尾轻，形似丁头，为小斧斫皴也。

从而可推想思训山水，可能部分亦有皴笔，思训既能创格，复又精妙绝伦，尊以为祖，自然允当。

其子昭道，太原府仓曹，中书舍人，直集贤院。山水稍变父法，妙又过之，画石用小斧劈，树多夹叶，繁巧智慧，世称小李将军（图3）。

思训的画风，在唐、五代还没有显著之影响，到了宋代因为政府的提倡，设翰林图画院，罗致天下艺士，加以俸禄，视其才能分授待诏、祇候、艺学、画学正、学生、供奉等职。以优遇奖励画士，所以画院画官均承皇帝旨意，专以刻画形似、填廓丹青为工能，师法李思训辉煌巧丽的风格，蔚为山水画之一大派（北宗），与王摩诘派的南宗山水相抗千余年。自元代以后，渐渐不振，至清代，虽有浙派蓝瑛等做最后的挣扎，但终抵不过王派南宗山水汪洋浩瀚的波澜冲激，而成强弩之末。

(二)王维

王维，字摩诘，太原祁人，出身于世宦之家，开元九年（721），举进士，事母以孝闻，丧妻不娶，与弟缙齐名，不仅精擅诗画书法，并通音律，《唐书本传》云：

> 维工草隶、善画，名盛于开元天宝间，豪英贵人，虚左以迎，宁薛诸王，待若师友。

可见他在当时之声望。安禄山陷两都，玄宗出奔蜀，摩诘扈从不及，为贼所获，拘禁于菩提寺内。禄山固知摩诘才华，迎置洛中，迫为给事中，一日禄山大宴于凝碧池，摩诘触景生悲，成诗一绝，《菩提寺禁裴迪来相看说逆贼等凝碧池上作音乐供奉人

图 3 李昭道《明皇幸蜀图》 绢本设色 纵 55.9 厘米 横 81 厘米
台北故宫博物院藏

等举声便一时泪下私成口号诵成裴迪》云：

> 万户伤心生野烟，百僚何日更朝天。秋槐叶落深宫里，
> 凝碧池头奏管弦。

摩诘虽为新朝伪宫，犹未忘君恩。安禄山叛乱平定后，凡唐
室官吏与群贼靠拢的，一律下狱治罪，当时其弟缙，官位已显，

情愿削官以赎乃兄之罪，并以上述一诗得邀肃宗宽典，授为右丞，故后世又称他为王右丞。

摩诘与弟缙，皆笃志奉佛，日饭名僧，以玄谈为乐，自经世变，无意仕进，思欲静退，上表还官，隐居辋川，遂放情于琴书诗画。他《咏终南别业》云：

中岁颇好道，晚家南山陲。兴来每独往，胜事空自知。行到水穷处，坐看云起时。偶然值林叟，谈笑无还期。

又《酬张少府》云：

晚年惟好静，万事不关心。自顾无长策，空知返旧林。松风吹解带，山月照弹琴。君问穷通理，渔歌入浦深。

足见生活的乐趣。辋川在蓝田县西南，终南山东北，其地有华子冈、欹湖、竹里馆、柳浪、茱萸坞、鹿柴诸名胜，摩诘之游展所至，均有诗纪实。如《咏蓝田山石门精舍》诗略云：

落日山水好，漾舟信归风。玩奇不觉远，因以缘源穷。遥爱云木秀，初疑路不同。安知清流转，偶与前山通。舍舟理轻策，果然惬所适。老僧四五人，逍遥荫松柏。

又钱起《游辋川至南山，寄谷口王十六》诗云：

山色不厌远，我行随处深。诜幽青萝径，思绝孤霞岑。独鹤引过浦，鸣猿呼入林。褰裳百泉里，一步一清心。王子在何处，隔云鸡犬音。折麻定延伫，乘月期招寻。

摩诘诗之特点在静，又因禅学功力极深，且与木石侣、与鹿鹤游，其灵感都从静中出，所以他的诗大都清空静逸，予人以镜花水月之感，《渔洋诗话》问答云：

问："右丞（维）《鹿柴》《木兰柴》诸绝，自极淡远，不知移向他题亦可用否？"答："摩诘诗如参曹洞禅，不犯正位，须参活句，然钝根人学渠不得。"

宋严沧浪亦云："王（维）、裴（迪）辋川绝句，字字入禅。"摩诘除早年应制诗和侍宴诗外，大都有禅意，其最足代表禅的意境者如：

竹里馆

独坐幽篁里，弹琴复长啸。深林人不知，明月来相照。

欹湖

吹箫凌极浦，日暮送夫君。湖上一回首，山青卷白云。

鹿柴

空山不见人，但闻人语响。返景入深林，复照青苔上。

木兰柴

秋山敛余照，飞鸟逐前侣。彩翠时分明，夕岚无处所。

栾家濑

飒飒秋雨中，浅浅石溜泻。跳波自相溅，白鹭惊复下。

再举以下数首作为山水与田园诗之代表：

山居秋暝

空山新雨后，天气晚来秋。明月松间照，清泉石上流。
竹喧归浣女，莲动下渔舟。随意春芳歇，王孙自可留。

山居即事

寂寞掩柴扉，苍茫对落晖。鹤巢松树遍，人访荜门稀。
绿竹含新粉，红莲落故衣。渡头烟火起，处处采菱归。

辋川闲居赠裴秀才迪

寒山转苍翠，秋水日潺湲。倚杖柴门外，临风听暮蝉。
渡头余落日，墟里上孤烟。复值接舆醉，狂歌五柳前。

归嵩山作

清川带长薄，车马去闲闲。流水如有意，暮禽相与还。
荒城临古渡，落日满秋山。迢递嵩高下，归来且闭关。

讨香积寺

不知香积寺，数里入云峰。古木无人径，深山何处钟。
泉声咽危石，日色冷青松。薄暮空潭曲，安禅制毒龙。

汉江临泛

楚塞三湘接，荆门九派通。江流天地外，山色有无中。
郡邑浮前浦，波澜动远空。襄阳好风日，留醉与山翁。

渭川田家

斜阳照墟落，穷巷牛羊归。野老念牧童，倚仗候荆扉。
雉雊麦苗秀，蚕眠桑叶稀。田夫荷锄至，相见语依依。即此
羡闲逸，怅然吟式微。

春园即事

宿雨乘轻屐，春寒着弊袍。开畦分白水，间柳发红桃。
草际成棋局，林端举桔槔。还持鹿皮几，日暮隐蓬蒿。

另有《新晴野望》《春中田园》诸作，可知他啸咏终日。他
的诗，正如一幅白描画，轻描淡写，不加雕饰，终日游山玩水，
看云听松，受大自然的陶冶，思想既超脱，襟怀自高旷，又尝赋
诗云：

宿世谬词客，前身应画师。不能舍余习，偶被世人知。

他以清秀的笔调，轻淡的墨彩，绘写斜坡平水，疏林远岑，《新唐书本传》称：

> 画思入神，至山水平远，云势石色，绘工以为天机所到，学者不及也。

摩诘画，原工青绿，后绝去浮华，一归本质，故但用水墨，用笔尽变钩斫之迹而为渲淡之画法。其山水画，远法展子虔，近师吴道子，《唐朝名画录》云：

> 其画山水松石，踪似吴生，而风致标格特出。今京都千福寺西塔院有掩障一合，画青枫树一图……复画《辋川图》，山谷郁盘，云水飞动，意出尘外，怪生笔端。

足证其善破墨，一变金碧辉煌为纵姿简淡的新风格，为中国文人画之滥觞。喜作雪景，雪里芭蕉，被珍为瑰宝。又有《雪溪图》《长江积雪图》《江山雪霁图》，并为传世杰作。

沈括《梦溪笔谈》论摩诘画云：

> 书画之妙，当以神会，难可以形器求也……予家所藏摩诘画《袁安卧雪图》，有雪中芭蕉，此乃得心应手，意到便成，故造理入神，迥得天意，此难可与俗人论也。

已见对摩诘评价之高。又有《图画歌》云：

　　画中最妙言山水，摩诘峰峦两面起。李成笔夺造化工，荆浩开图论千里。范宽石澜烟树深，枯木关仝极难比。江南董源僧巨然，淡墨轻岚为一体。

据此可味摩诘山水画之地位，以及用笔使墨的穷精极巧，又苏子由《题王诜都尉画山水横卷三首》之一谓：

　　摩诘本词客，亦自名画师。平生出入辋川上，鸟飞鱼泳嫌人知……行吟坐咏皆自见，飘然不作世俗辞。高情不尽落缣素，连峰绝涧开重帷。百年流落存一二，锦囊玉轴酬不訾。

不仅写出苏子由对摩诘山水画的倾慕，且反映出当时推重摩诘画的情况。

我国绘画由是遂从政教化一变为文学化，摩诘首创倡者也。流风遗韵所及，历千百年而不衰，厥功甚伟，董其昌举以为南宗之祖，不亦宜乎。

画史记载摩诘和郑虔、张通同在崔圆相国家中合作壁画，中国壁画，专作山水于一堵者，自摩诘始。摩诘不但善画，且精于画理，著有《山水诀》及《山水论》，具体说明山水树木、人物、桥梁宜如何布置，非谓必当如何，不容稍变，而是"妙悟者，不在多言，善学者，还从规矩"，其论简明精当，立后学之先规，发前人所未发，实为中国绘画理论精彩之文字。《山水诀》云：

夫画道之中，水墨为上。肇自然之性，成造化之功……东西南北，宛尔目前，春夏秋冬，生于笔底。初铺水际，忌为浮泛之山。次布路岐，莫作连绵之道。主峰最宜高耸，客山须是奔趋。回抱处僧舍可安，水陆边人家可置。村庄著数树以成林，枝须抱体，山崖合一水而瀑泻，泉不乱流。渡口只宜寂寂，人行须是疏疏。泛舟楫之桥梁，且宜高耸，著渔人之钓艇，低乃无妨。悬崖险峻之间，好安怪木，峭壁巉岩之处，莫可通途。远岫与云容相接，遥天共水色交光。山钩锁处，沿流最出其中，路接危时，栈道可安于此。平地楼台，偏宜高柳映人家，名山寺观，雅称奇杉衬楼台，远景烟笼，深岩云锁……

此篇各本字句互有出入，疑为历代相传口诀，借摩诘之名以传，故王缙编《摩诘集》亦不载此篇。

山水画以咫尺之图，写百千之景，非布置妥适，即不成画，而其布置之法，固须兼顾远近高低、疏密、春秋、朝暮、晴雨种种，罗列而说，尤为不易，细观此论，不为高妙空虚之谈，极切实用，有功于后代之画学，诚非浅显，不可以非摩诘所作而忽之。

《山水论》云：

凡画山水，意在笔先。丈山尺树，寸马豆人。远人无目，远树无枝。远山无石，隐隐如眉，远水无波，高与云齐。此是诀也。山腰云塞，石壁泉塞，楼台树塞，道路人

塞。石看三面，路看两头，树看顶颡，水看风脚。此是法也。凡画山水，平夷顶尖者巅，峭峻相连者岭，有穴者岫，峭壁者崖，悬石者岩，形圆者峦，路通者川。两山夹道名为壑也，两山夹水名为涧也，似岭而高者名为陵也，极目而平者名为坂也。依此者，粗知山水之仿佛也。观者先看气象，后辨清浊，定宾主之朝揖，列群峰之威仪。多则乱，少则慢，不多不少，要分远近。远山不得连近山，远水不得连近水。山腰掩抱，寺舍可安。断岸坂堤，小桥可置。有路处则林木，岸绝处则古渡。水断处则烟树，水阔处则征帆，林密处则居舍。临岩古木，根断而藤缠，临流石岸，敧奇而水痕……

摩诘《山水论》仍以讲经营位置者为多，"意在笔先"四字，为千古画家不传之秘。但此篇《唐六如居士画论》中收为"五代荆浩山水赋"，原注"一作唐王维山水论"。王世贞《王氏画苑》则收为"王维山水论一篇"。汪珂玉《珊瑚网·画法》收为"山水诀"，原注"见郭熙《林泉高致》，或云李成作"，而詹景凤《画苑补益》题为"荆浩山水赋"，其文大同小异。王维、荆浩、李成均为一代宗匠，自习教人，自必有若丁口诀名言以相传授，流传既久，莫知主名，遂不免敷会，且古人著书，不必出于本人，为及门弟子追记汇集者甚多，故两书虽不能确定主名，并不损其流传之价值。

二、艺苑怪杰

山水画在唐以前，是理论多于实际，至中唐而后，至摩诘以诗境入画，超凡脱尘，设想高妙，展拓画境，为绘画创造新生命。卢鸿、郑虔、张志和、王宰、杨炎诸人继起，风气大开，前人理论，渐赋实现。文人画之基石，于焉稳固。迨张璪、王洽二家出，双管画树，与泼墨挥扫，并是怪怪奇奇，迹近神化。前无古人，后无来者，诚所谓"画乃吾自画了"。而张员外或用秃笔，或以手摸绢素，主张精神与意匠融合，与王墨磅礴洒脱之态，不知开后人几许法门，因别列二家。

（一）张璪

张璪，字文通，吴郡人，首传摩诘画，为南宗之建者，官检校祠部员外郎，盐铁判官，坐事历贬衡忠二州司马，工树石山水，朱景玄《唐朝名画录》云：

> 张璪员外，衣冠文学，时之名流。画松石、山水，当代擅价，惟松树特出古今，能用笔法。尝以手握双管，一时齐下，一为生枝，一为枯枝。气傲烟霞，势凌风雨，槎牙之形，鳞皴之状，随意纵横，应手闲出。生枝则润含春泽，枯枝则惨同秋色。其山水之状，则高低秀丽，咫尺重深，石尖欲落，泉喷如吼。其近也，若逼人而寒，其远也，若极天之尽。所画图障，人间至多，今宝应寺西院山水、松石之壁，亦有题记。精巧之迹，可居神品也。

璪尝自撰《绘镜》一篇，言画之要诀，有"外师造化，中得心源"之语，要言不烦，说尽作画三昧。盖"师造化"，是取大地山川风物而写之，"得心源"是发挥一己之性灵。得心应手，诚天人合一之高论。故符载《观张员外画松石序》中有云：

六虚有精纯美粹之气，其注人也为太和、为聪明、为英才、为绝艺，自肇有生人，至于我侪，不得则已，得之必腾凌夐绝、独立今古。用虽大小，其神一贯。尚书祠部郎张璪，字文通，丹青之下，抱不世绝侪之妙，则天地之秀，钟聚于张公之一端者耶？初公盛名赫然，居长安中，好事者卿相大臣，既迫精诚，乃持权衡尺度之迹，输在贵室，他人不得诬妄而睹者也。居无何。谪官为武陵郡司马，官闲无事，从容大府，士君子由是往往获其宝焉……秋七月，深源（陆）陈宴宇下，华轩沉沉，樽俎静嘉，庭篁霁景，疏爽可爱。公天纵之思，欻有所诣。暴请霜素，愿㧑奇踪，主人奋裾鸣呼相和。是时座客声闻士凡二十四人，在其左右，皆岑立注视而观之。员外居中，箕坐鼓气，神机始发，其骇人也。若流电激空，惊飙戾天。摧挫斡掣，㧑霍瞥列。毫飞墨喷，㧑掌如裂。离合惝恍，忽生怪状。及其终也，则松鳞皴，石巉岩，水湛湛，云窈眇。投笔而起，为之四顾，若雷雨之澄霁，见万物之情性。

观夫张公之艺，非画也，真道也。当其有事，已知夫遗去机巧，意冥玄化，而物在灵府，不在耳目，故得于心，应于手，孤姿绝状，触毫而出，气交冲漠，与神为徒，若忖短

长于陟度，算妍媸于陋目，凝觚舐墨，依违良久，乃绘物之赘疣也。宁置于齿牙间哉……则知夫道精艺极，当得之于玄悟，不得之于糟粕……

作画最难得神韵气势，如何得神韵气势，其理至奥，而张璪能画出松石云水之鳞皴，巉岩湛湛，窈渺之性情，是作者能神与物化，则得心应手，触豪自得神气。符载此序又说出张璪是道而非艺，给予他最高的评价与地位，同时也说明作画是作者人格思想的具体表现，融造化与作家为一体，既非盲目写实，又非冥心臆造，艺术至此已臻神化。

张璪的造诣既至化境，何怪毕宏见而惊服，为之搁笔。璪更传指头画法，后世唯明末傅青主，及清之高其佩颇优为之，以高为尤著云。

（二）王洽

王洽，一作王默。不知何许人，特开泼墨之法，为摩诘破墨之别派，酒巅画狂，毫无绳墨，山水至此已无复拘谨之迹，纯任画家个性，信手挥洒，皆成佳作。朱景玄《唐朝名画录》云：

王洽，善泼墨，画山水，时人故亦称为王墨，多游江湖间。常画山水、松石、杂画。性多疏野，好酒，凡欲画图障，必先饮，醺酣之后，即以墨泼，或笑，或吟。脚蹙手抹，或挥或塆，或浓或淡，随其形状，为山为石、为云为水，应手随意，倏若造化，图出云霞，染成风雨，宛若神

巧，俯观不见其墨污之迹，皆谓之奇异也。

此种方法，全恃画家天才，非学力所可勉强。王洽早年受笔法于郑虔，精熟之极，始变为放纵。兴至泼墨，烟云满幅，后人不知其然，执笔便效其放纵，则泼墨，鲜有不成墨猪者，殆天赋、学力两不逮也。

王洽贞元间，殆于润州，时人皆云化去。噫！书有张旭，画有王墨，一颠一狂，诚艺苑怪杰，唯其法不传。米氏云山，虽云祖述其法，然别有蹊径，已折中于规矩之中，有法度可寻，非王一家法。是以后世学米氏云山者甚多，而王氏泼墨，反而流传不广。

第三章　五代山水画宗师

山水画自李思训父子以用笔与青绿设色为重，创金碧刻画工整之法，一变而为王摩诘纯用笔墨抒写一己之意境的水墨渲淡法，再变而为王洽只见墨华淋漓，不见笔墨蹊径之泼墨法，狂怪放诞、不可方物，画法至此境界，真可谓解脱了。但物极必反，理所当然，绘画既由灿烂之极趋于平淡，则狂放之极亦必归于严谨，自然之势也。

我国画苑，每当政局动荡、战乱频仍之际，往往有奇特的作者异军突起。自朱温乘祸盗鼎以来，迄于显德，终始五十三年，而天下五代，臣弑其君、子弑其父，可谓乱极。一般高人逸士，莫不远蹈深隐，弃轩冕之荣、慕林泉之乐。日与山水鱼鸟相狎、不问世事，偶尔兴之所至、发之于画，自然别有境地。故五季之世荆浩、关仝以北方之强，董源、巨然以南方之强，四大家出而山水画遂放异彩，一种高古浑朴、厚重苍秀的气象，乃照耀千古，为百世师派宗传，虽云奇才异能、天纵其资，要亦运会使然耳。

董源于画史虽列于宋，然董在南唐固已成名。盖十国各据一方，享祚久者八十余年，少亦二十余年，绘事之盛宛如唐代。

南唐地处江南，江山风物、夙其胜概，历代君主又多雅尚绘事，而南唐主尤以文辞书画自娱，建设画院、礼遇画士，钟灵毓秀，无怪其然。当时董为画院副使，画金陵山色，传衣钵于巨然

和尚，立楷模、树法则，为宋以后历代宗师。兹就载籍所记中事及观摩其画法，摘要叙述于下：

（一）荆浩

荆浩，字浩然。河南沁水人，一说为河内人。《宣和画谱·山水门》与元汤垕《画鉴》，都把荆氏列入唐代，而《宣和画谱》《山水叙论》则又把荆氏录入五代。其生卒年月虽不可考，但可确定是生在唐末，卒于五代初，成名于五代的人。荆氏博通经史、善属文，五季多故，隐于太行山之洪谷，自号洪谷子，自耕而食。荆氏《笔法记》云：

> 太行山有洪谷，其间数亩之田，吾尝耕而食之。有日登神钲山，四望回迹，入大岩扉，苔径露水，怪石祥烟，疾进其处，皆古松也。中独围大者、皮老苍藓、翔鳞乘空、蟠虬之势，欲附云汉。成林者爽气重荣，不能者抱节自屈。或回根出土，或偃截巨流，挂岸盘溪，披苔裂石，因惊其异遍而赏之，明日携笔复就写之，凡数万本，方如其真。

荆氏既以自然为师，受松云泉石之陶冶，画诣自高。"为松写照数万本，方如其真"之语，颇足启发后人。宋刘道醇《五代名画补遗》列荆浩、关全山水为神品。元汤垕《画鉴》谓："荆浩山水为唐末之冠。"可知后人对他的推崇。荆氏画山水树石以自适，其画皴钩布置得宜，笔意森然，无凝滞之迹，百丈危峰屹立于青冥之间。米芾《画史》云：

荆浩善为云中山顶，四面峻厚。

荆氏画风，系变王维、张璪诸家之淡逸平远而为高古雄浑的风格。尝语人云：

> 夫随类赋彩，自古有能，如水晕墨章，兴吾唐代，故张璪员外，树石气韵俱盛，笔墨积微，真思卓然，不贵五彩，旷古绝今，未之有也……项容山人，树石顽涩，棱角无碰，用墨独得玄门，用笔全无其骨。然于放逸，不失真元气象，元大创巧媚，吴道子笔胜于象，骨气自高，树不言图，亦恨无墨。

又云：

> 吴道子画山水，有笔而无墨，项容有墨而无笔，吾当采二子之所长为一家之体。

据此可知荆氏笔墨稠密。取长舍短，结合唐人之成就，独创皴、擦、点、染，有笔有墨之画法。并著《画记》《笔法记》《山水诀》诸画论。《笔法记》一篇，虽托叟言，实荆浩自发之词。"六要""真似"之说表里俱重，尤见精辟。《笔法记》云：

> 叟曰："不然。画者，画也。度物象而取其真，物之华、取其华，物之实、取其实，不可执华为实。若不知术，苟似

可也，图真不可及也。"曰："何以为似？何以为真？"叟曰："似者得其形遗其气。真者气质俱盛。凡气，传于华、遗于象，象之死也。"谢曰："故知，书画者，名贤之所学也。耕生知其非本，玩笔取与，终无所成。惭惠受要，定画不能。"叟曰："嗜欲者，生之贼也。名贤纵乐，琴书图画，代去杂欲。子既亲善，但期终始所学，勿为进退。图画之要，与子备言。"

荆氏所谓"真"，就是象、华、实、气的综合表现。象是物的形象。华即是美。实是物的本质、物的性情。气是物的生气、生命。作画必须把物的形象、美感、性情、精神完全表现出来，才能得到物的真，才能传神。山水画应"贵似得真"，故力主写实、图真，终始所学，勿为进退，可谓勤苦用功之极，《山水节要》又云：

夫山水，乃画家十三科之首也。有山峦柯木，水石云烟，泉崖溪岸之类，皆天地自然造化。势有形格、有骨格，亦无定质。所以学者初入艰难，必要先知体用之理，方有规矩。其体者，乃描写形势骨格之法也。运于胸次，意在笔先。远则取其势，近则取其质。山立宾主……其用者，乃明笔墨虚皴之法。笔使巧拙，墨用重轻，使笔不可反为笔使，用墨不可反为墨用。凡描枝柯、苇草、楼阁、舟车之类，运笔使巧，山石坡崖、苍林老树、运笔宜拙，虽巧不离乎形，固拙亦存乎质。远则宜轻，近则宜重。浓墨莫可复用，淡墨

必教重提。

此篇詹氏《画苑补益》题"豫章先生论画山水赋",《四库提要》已斥其妄,《唐六如画谱》又题曰"山水节要"。郑昶《中国画学全史》以为应名"山水诀"。余绍宋《书画书录解题》以为原书已亡,坊贾乃取伪托王右丞《山水论》之文略加改窜而题成。其中大半与王维《山水论》相似,其不同者,唯在笔墨一段。荆氏以为用笔的巧拙、用墨之轻重,虽在刻画物之体格,但亦表现画家之个性,必须以我为主,驾驭笔墨,否则"物象全乖、笔墨虽行、类同死物",故作画必画出物象之原。"度物象形而取其真"之理论,及气、韵、思、景、笔、墨等"六要",将山水画理论与实践提高至另一新阶段。《笔法记》云:

夫木之生,为受其性。松之生也,枉而不曲遇,如密如疏,匪青匪翠,从微自直,萌心不低。势既独高,枝低复偃。倒挂未坠于地下,分层似叠于林间,如君子之德风也。

又作《古松赞》曰:

不凋不容,惟彼贞松。势高而险,屈节以恭。叶张翠盖,枝盘赤龙。下有蔓草,幽阴蒙茸。如何得生,势近云峰。仰其擢干,偃举千里。巍巍溪中,翠晕烟笼。奇枝倒挂,徘徊变通。下接凡木,和而不同。以贵诗赋,君子之风。风清匪歇,幽音凝空。

可想荆氏遁迹山林、抱节不屈，其品格修养亦受大自然之启示。荆氏有《四时山水》《三峰》《桃源》《天台》《匡庐》等图传于世。

其中《匡庐图》（图4）是荆浩存世画迹中最可征信之一幅，现藏台北故宫博物院，为绢本水墨画，宋高宗题"荆浩真迹神品"六字，元人韩玙题诗曰：

> 翠微深处著轩楹，绝蹬悬崖瀑布明。借我扁舟荡空碧，一壶春酒看云生。

元柯九思亦题诗曰：

> 岚渍晴熏滴翠蒙，苍松绝壁影重重。瀑流飞下三千尺，写出庐山五老峰。

钤有"御书之宝"及韩玙、柯九思之印，并有梁清标收藏印二方、清乾隆鉴藏宝玺，八玺全及御题章草书。清孙承泽《庚子销夏记》所载《荆浩庐山小图》云："上有宋高宗题'荆浩真迹神品'六字，下用内府之宝印，又有元人韩玙、柯九思二诗。"即此图也。荆浩博雅好古，以山水专门，颇得趣向，为宋元以来画家所宗仰，《宣和画谱》云：

> 浩兼二子（吴道子、项容）所长而有之，盖有笔无墨者，见落笔蹊径而少自然。有墨而无笔者，去斧凿痕而多变

图 4　荆浩《匡庐图》绢本墨笔　纵 185.8 厘米　横 106.8 厘米
台北故宫博物院藏

态。故王洽之所画者，先泼墨于缣素之上，然后取其高低上下自然之势而为之。今浩介二者之间，则人以为天成两得之矣。故所以可悦众目，使览者易见焉……后乃撰《山水诀》一卷，遂表进藏之秘阁。

（二）关仝

关仝，原名穜，长安人，工画山水，初师荆浩，刻意力学，寝食俱废，晚年有出蓝之誉，俗称关家山水，前人赞其画云：

> 上突巍峰，下瞰穷谷，卓尔峭拔者，能一笔而成。
> 大石丛立，屹然万仞，色若精铁……四面斩绝，不通人迹。深岩委涧，有楼观洞府，鸾鹤花竹之胜。杖履而遨游者，皆羽毛飘飘，若仰风而上征者，非仙灵所居而向？

余曾读台北故宫博物院所藏关仝《山溪待渡图》（图5）与《关山行旅图》（图6）。画秋山寒林，村居野渡，幽人逸士，渔市山驿，气势磅礴，笔法古劲，夏文彦《图绘宝鉴》所谓：

> 使见者悠然如在灞桥风雪中，不复有市朝抗尘走俗之状。

盖所画能脱略豪素，纵横博大，旁若无人，笔愈简而气愈壮，景愈少而意愈长，深造古淡者也。树石出于毕宏，有枝无

图 5　关仝《山溪待渡图》　绢本墨笔　纵 156.6 厘米　横 99.6 厘米
台北故宫博物院藏

图 6 关仝《关山行旅图》
绢本墨笔
纵 144.4 厘米 横 56.8 厘米
台北故宫博物院藏

干，当时郭忠恕亦师事之，忠恕号称神仙中人，能传其学，笔法不坠近世。然全于人物非工，每有得意之作，必使胡翼补之，附名永垂不朽。御府收藏全之画达九十四帧，当时即与荆浩齐名，并称荆关。李廌《德隅斋画品》称其《仙游图》云：

> 笔墨略到，便能移人心目，使人必求其意趣，此又足以见其能也。

此笔简气壮之作，全以洪谷为师。而关全《太行山色图》，层麓危峦，雄峻奇伟，真是北地山势，张庚《图画精意识》载：

> 起处即作苍麓，密丛靡缦氄覆，盖从山腰写起也，最妙于麓旁插一巨石峦头，下以云树接住。

足见其风格之酷似荆浩。《墨缘汇观》著录关全绢本水墨山水画一帧，绢素厚硬，神气焕然，中一大山高耸，四面圆浑，其雄伟之势，令人骇目。著录略谓：

> 山石轮廓，落笔有粗细断续之分，皴法加以水墨渍染。其间山腰楼观，溪面桥梁，茅屋野店，杂以鸡犬驴豕之属，客旅往来，宛然真境。

绫边有王觉斯题云："关全画迹多纵横博大，旁若无人，此帧精严，步骤端详，或其拟项容、郭恕先诸家欤。"另有《秋峰

耸秀》小长幅，亦绢本水墨山水，兼以花青渲染，笔墨丘壑，高古已极，即非关全真迹，亦必为北宋高手，《墨缘汇观》亦为之著录云。

（三）董源

董源（《宣和画谱》作元），字叔达，南唐李璟时任北苑副使，又称"北苑"。江南钟陵人。事南唐为后苑副使（又称"北苑副使"），后主入宋，隐钟山下。善画山水，得山之神气，米芾《画史》称：

> 董源平淡天真多，唐无此品，在毕宏上，近世神品，格高无与比也。峰峦出没，云雾显晦，不装巧趣，皆得天真。岚色郁苍，枝干劲挺，咸有生意。溪桥渔浦，洲渚掩映，一片江南也。

沈括《梦溪笔谈》亦云："多写江南真山，不为奇峭之笔。"

董源画意趣高古，兼师王维水墨画法与李思训青绿山水。而能融合两家之法，浑然一体，创出树石幽润、峰峦深秀、淡墨轻岚之江南画派，郭若虚《图画见闻志》所谓：

> 水墨类似王维，着色如李思训。

《宣和画谱》亦云：

画家止以着色山水誉之，谓景物富丽，宛然有李思训风格。

读源画信然。《宣和画谱》有：

至其出自胸臆，写山水江湖，风雨溪谷，峰峦晦明，林霏烟云，与夫千岩万壑，重汀绝岸，使览者得之，真若寓目于其处也。而足以助骚客词人之吟思，则有不可形容者。

又董其昌《画禅室随笔》云："予藏北苑《潇湘图》，尝游潇湘道上，山川奇秀，大都如此图。"据此可知其画重写实。《潇湘图》（图7）乃董氏晚作，画江南平远风景，尽用浓淡墨点描写漫山遍野小树，清润苍厚，此种以苔点代小树，即是米氏落茄之源委，故明莫是龙《画说》：

董北苑画树，多有不作小树者，如《秋山行旅》是也。又有作小树，但只远望之似树，其实凭点缀以成形者。

董其昌《画眼》亦云：

北苑画小树，不先作树及根，但以笔点成形，画山即用画树之皴，此人所不知，乃诀法也……北苑画杂树，但只露根，而以点叶高下肥瘦取其成形，此即米画之祖。

董氏久居江南，故所画山水皆江南真山，墨气苍郁，虽用笔似草草脱略，而岚光树色，活跃绢素。其画山水，约可分为两种，一种水墨矾头，疏林远树，平淡幽深，山石作麻皮皴；一种着色者，皴纹甚少，用色甚淡。元王思善云："董石谓之麻皮皴，坡脚先向笔画边皴起，然后用淡墨破。"

又云：

> 董源小山石，谓之矾头，山中有云气，坡脚下多碎石，乃金陵山景。皴法要渗软，下有沙地，用淡墨扫，屈曲为之，再用淡墨破。

江南真山，草深树密，最宜用麻皮皴表现，而所谓矾头，即山顶暴露之岩石。董氏以长皴淡染法写出苍茫荒率之境，设色多浅绛，诸家著录中犹可见其梗概，如明张丑《清河书画舫》云：

> 董北苑《溪山风雨图》，一名《风雨萧寺》，纸本浅绛色，希世名迹也……河南俞氏藏董源《仙山楼阁图》一轴，绢本浅绛色。

宋周密《云烟过眼录》云：

> 董源《绛色山居图》，千岩万壑，下有小屋村市，中有小人物，不类寻常所见者。

图 7　董源《潇湘图》　绢本设色　纵 50 厘米　横 141.4 厘米　故宫博物院藏

　　董画墨气淋漓，于夕阳反照处，多以浅绛染之，有阴阳、有色彩、有光之表现，颇似西洋画，观者与画幅之间必须有适当之距离，方见其妙，故沈括《梦溪笔谈》云：

　　　　源及巨然画笔，皆宜远观，其用笔甚草草，近视之几不类物象，远观则景物粲然，幽情远思，如睹异境。如源画《落照图》，近视无功，远观村落杳然深远，悉是晚景，远峰之顶，宛有反照之色，此妙处也。

（四）巨然

巨然，江宁人，受业于董源，随后主归宋，居汴京开宝寺。攻画山水，岚气清润，积墨幽深，世以董巨并称。元夏文彦《图绘宝鉴》云：

僧巨然，钟陵人……笔墨秀润，善为烟岚气象。

巨然画庄重朴实,不尚纤巧。善于描绘林木之葱茏郁勃,山岚之氤氲水气。《宣和画谱》写其画风云:

> 僧巨然,钟陵人,善画山水,深得佳趣,遂知名于时,每下笔,乃如文人才士,就题赋咏,词源衮衮,出于毫端,比物连类,激昂顿拙,无所不有,盖其胸中富甚,则落笔无穷也……于峰峦岭窦之外,下至林麓之间,犹作卵石、松柏、疏筠、蔓草之类,相与映发,而幽溪细路、屈曲萦带、竹篱茅舍、断桥危栈,真若山间景趣也……又至于所作雨脚,如有爽气袭人。

读台北故宫博物院所藏《秋山问道图》(图8),重峦叠嶂,墨气浑灏,不失北苑规范。南宗画派,以王维为主,而绍述宗传,实由巨师,元明大家如仲圭、山樵、石田、石溪辈,无能出其范畴,故《南田画跋》云:

> 北苑骨法,至巨公而该备,故董巨并称焉。巨公又小变师法,行笔取势,渐入阔远,以阔远通其沉厚,故巨公不为师法所掩,而定后世之宗。

图 8 巨然《秋山问道图》 绢本墨笔
纵 165.2 厘米 横 77.2 厘米 台北故宫博物院藏

第四章　两宋山水画派

一、两宋山水画与徽宗皇帝

宋室肇兴，太祖鉴于前代节度使之专横，因思集权中央，故置杯酒，劝石守信等解释兵权，偃武修文，风气大盛，文化灿然，而于绘事一门，尤为茁壮。历代君主奖励画艺、优遇画士，更远胜前代。定鼎之初，即设翰林图画院，罗致天下艺人，加以俸禄，别其才能高下，分授待诏、祗候、艺学、画学正、学生、供奉等职。旧制凡以艺进者，不得服绯紫、带佩鱼，至政和年间，于书画院之官职，乃独许之。又待诏列班，以画院为首。画院中，每旬蒙恩出御府图轴，命中贵送院以示学人，制度美善，直至南宋末而不废。

所谓院体画者，即凡画院众工，每作一画，必先呈稿，然后设色画成，故所画无论山水、人物、花鸟，莫不尽态极妍，富丽堂皇。然而画家思想，由是拘束而不活泼，画意既受约束，画法自无自由发挥之余地，虽制作工整精细而乏活泼之天趣，遂为文人画派之画家所诟病，唯其画格谨严，不离规矩，亦非文人画之信笔而成者所能及也。然文人画能自由挥洒，故多灵活天真之士气，亦颇为北宋皇帝所重视。如真宗尝召钟放，不仕，放之还山，赐画四十余幅，曰："高尚之士，怡情之物。"又丁景公出镇金陵，亦赐之雪图，曰："当张于溪山佳处。"诸事，可见一斑。

后代君主，多善丹青，而徽宗皇帝嗜画，万机之暇写花鸟，精工绝伦，无不尽意，为臣工所不及。"尝命人学画孔雀升墩障屏，大不称旨，复命余子次第呈进，有极尽工力亦不得用者，乃相与诣阙请所谓，旨曰：'凡孔雀升墩，必先左脚，卿等所图，俱先右脚。'验之信然，群工遂服。"其研究物理之精，大都类此。时当承平，四方贡献无虚日，珍禽异物，无不画之成册，名曰《宣和睿览集》。宣和间，奖励图画更不遗余力，乃至开科取士亦用绘画，相传其画题多取之于诗，如"踏花归来马蹄香""万绿丛中红一点，动人春色不须多""野水无人渡，孤舟尽日横""深山藏古寺"等等不一而足。

上有所好，下必有甚者，故有宋一代，画家鼎盛，王公贵人、释道女妓辄多能画，据《画史汇传》载：帝族十一人，画史门六百二十三人，偏门十人，释七十人，后妃九人，女史十一人，妓三人，合辽金共凡一千余人。

画迹收藏，《宣和画谱》所录凡六千三百九十六幅，而北宋人画占三千三百余件，南渡后虽经兵火，散失甚多，然嘉定间中兴馆储藏名迹，先后登录者尚有一千余件，可谓富矣。

山水画因徽庙之锐意复古，以刻画形似、填廓丹青为功能，影响及于南宋，刘李马夏之徒，皆以画院奇才而称南宋四大家。

靖康之变起而北宋终，康王南渡，都于临安，是为南宋高宗，亦擅书能画，人物、山水、竹木，无不精妙。仍仿旧例，设置画院，宋室虽偏安一隅，国势稍衰，而画院之兴盛，不减北宋。李唐为徽院旧人，随高宗南渡，高宗雅重之，为画院领袖，其画法全师李思训而变以水墨。马远、夏圭皆传其法，拖泥带水

皴，横扫一切，雄视画坛，即今之所谓北派是也。然而气运日衰，绘画亦有日薄西山之势，遂有残山剩水之叹。

回顾北宋，文人画派究心于笔墨气韵之表现，实起领导画坛之作用。流风所及，即燕文贵首创"燕家景致"之画法，景碎而似，亦不呈抗衡。故文人画在当时，可称极盛，政府倡导于上，社会风行于下，文人墨客，莫不以拈弄笔墨为陶冶性情之工具，更相探讨，发为文章，亦推文人画是尊。如郭若虚《图画见闻志》、邓椿《画继》、刘道醇《圣朝名画评》、郭熙《林泉高致》、韩拙《山水纯全集》与饶自然之《山水家法》等，畅论画道画法，极有见地。绘画日进于文学之境，信是高人逸士之韵事而非庸俗工匠之作物，足故于士大夫之作推崇无已，以为信能推究物理，观察自然者。故考之当时诸大家笔墨意境，均多写实，如董源、巨然写金陵山，多作矾头，气势厚重；李成画北地山，专写寒林；范宽写终南山，顶多丛树；郭熙写宣州山，石如卷云米芾写京口山，爱作烟云。各就自然风物，抒写心灵，传神写意，莫不三致其意。

诸家之成就，虽各不同，研究其宗法本源，皆从北苑而来。米芾以董法变而为大浑点，以写京口烟云，别创一格，世称大米。其子友仁，变大浑点为小浑点，遂为写雨景之别景，世称小米。画法至此，又为一变。故有宋一代之山水画，以董巨为领袖，李、范、二米为大家，盛兴于北宋，后虽经徽庙之复古，倾向北宗，南宗画派稍觉凌替，然而诸家法门，久已广开，法雨被及元季，文人画派乃为之大兴特盛，怒放异彩，将历千百世而不息焉，宋人之功也。兹将两宋大家，择要举录如下。

二、北宋大家

（一）李成

李成，字咸熙，长安人，先代为唐朝宗室。五季艰难之际，流寓四方，避地北海，遂为营邱人（今山东昌乐县东南）。善属文，气调不凡，而磊落有大志，因才命不偶，遂放意于诗酒之间，又寓兴于画，初非求售，唯以自娱于其间耳。故所画山林薮泽，平远险易，萦带曲折，飞流危栈，断桥绝涧，水石风雨，晦明、烟云、雪雾之状，一皆吐其胸中而写之笔下。《宣和画谱》评谓：

> 如孟郊之鸣于诗，张颠之狂于草，无适而非此也。

于时，凡称山水者，必以成为第一，至不名而曰李营邱焉。营邱高迈旷达，抱道自重。宋刘道醇《圣朝名画评》述其人格云：

> 开宝中，孙四皓者延四方之士，知成妙手不可遽得，以书招之，成曰："吾儒者，粗识去就，性爱山水，弄笔自适耳。岂能奔走豪士之门，与工技同处哉。"遂不应。孙甚衔之，遣人往营丘，以厚利啖当涂者，卒获数图。后成举进士，来集于春官，孙卑辞坚召，成不得已赴之，见其数图，惊怨而去。

按《宣和画谱》亦有相仿记载，足见营邱高怀雅志，淡泊自甘。性嗜酒，酒酣落笔，云烟万状，片楮尺素，人以为至宝。《宋史·李觉传》云：

> 乾德中，司农卿卫融知陈州，闻其名召之。成因挈族而往，日以酣饮为事，醉死于客舍。

营邱学不为人，自娱而已，日肆觞咏，病酒而卒，寿四十九。

营邱生平以画山水为多，虽作人物，不过为山水之点缀。《宣和画谱》所载李成画迹一百五十余幅，除《江山渔父图》为人物画外，余皆山水。元夏文彦《图绘宝鉴》述其画风渊源云：

> 师关仝，凡烟云变灭，山石幽闲，树木萧森，山川险易，莫不曲尽其妙。

《宣和画谱·山水叙论》云：

> 至本朝李成一出，虽师法荆浩而擅出蓝之誉。

据此可知其受荆、关之真传，又能师法自然，蜕变创造，结构奇巧，风格清劲之写真画风。《圣朝名画评》云：

> 成之为画，精通造化，笔尽意在，扫千里于咫尺，写万

趣于指下。峰峦重叠，间露祠墅，此为景佳。至于林木稠薄，泉流深浅，如就真景，思清格老，古无其人。

又云：

成之命笔，唯意所到，宗师造化，自创景物，皆合其妙。耽于山水者，观成所画，然后知咫尺之间夺千里之趣。

营邱尤擅平远寒林之景，连山远水，一望千里，用笔秀润云烟缥缈，按《渑水燕谈录》云：

平远寒林，前人所未尝为。气韵潇洒，烟林清旷，笔势颖脱，墨法精绝，高妙入神，古今一人，真画家百世师也。

读台北故宫博物院所藏李成《寒林平野图》（图9），老松枯柯，挺拔古劲，自非凡手所能及。尝写松石，树如屈铁。故米芾《画史》评云：

干挺可为隆栋，枝茂凄然生阴，作节处不用墨圈，下一大点，以通身淡笔空过，乃如天成。

营邱不但善画平远寒林，而千岩万壑、澄江危峰亦莫不精妙。画雪景，方法特异，《画继》云：

图 9　李成《寒林平野图》　绢本墨笔
纵 137.8 厘米　横 69.2 厘米　台北故宫博物院藏

山水家画雪景多俗，尝见营邱所作雪图，峰峦林屋皆以淡墨为之，而水天空处全无粉填，亦一奇也。

又据《梦溪笔谈》所载，营邱画山上亭馆及楼塔之类，皆仰画飞檐，自下望上，如人平地望塔檐间见其榱桷，按此即具有透视之意，惜无人效法，终至失传。唐五代人画山水，大多喜用焦墨。营邱直接荆关衣钵，故亦不例外，清方薰《山静居画论》云：

李营邱《群峰霁雪》小绢幅，笔极细密，林峦屋宇，皆用焦墨画。

但用浓而不觉浓，自是老手。笔墨乃画之生命，作画不可浪费笔墨，人言营邱"淡墨如梦雾中，石如云动，多巧少真意"。米芾《画史》谓："荆楚小木无冗笔。"张庚云："勾勒不多而形极层叠，皴擦甚少而骨干自坚。"惜墨如金是成功之要诀。刘道醇《圣朝名画评》定其为神品。《图画见闻志》谓：

画山水惟营邱李成……夫气象萧疏，烟林清旷，毫锋颖脱，墨法精微者，营丘之制也。

营邱画名虽盛，但传世画迹在北宋已不多见。故元汤垕《画鉴》云：

营邱李成……生平所画只自娱耳，既势不可逼，利不可取，宜传世者不多。

（二）范宽

范宽名中正，字仲立，华原人（今陕西铜川耀州区）。性温厚，有大度，故人称为范宽。以世号代本名，后人知有范宽而不知中正。宽与董源、李成齐名，有北宋三大家之称。元汤垕《画鉴》谓：

> 宋人写山水，其超绝唐代者，董源、李成、范宽也。李成得山水之体貌，董源得山水之神气，范宽得山水之骨法。故三家遗迹，照耀古今，为百代师法。

并推宽为神品，流传既远，遂为定评。宽山水画之师承，历代画史著录记载不一致，谓初师李成，学李成笔者，如宋刘道醇《圣朝名画评》《宣和画谱》与元汤垕《画鉴》。谓师荆浩者如米芾《画史》云：

> 范宽师荆浩，浩自称洪谷子。王诜尝以二画见送，题勾龙爽画，因重背入水，于左边石上有"洪谷子荆浩笔"。字在合绿色抹石之下，非后人作也，然全不似宽。后数年，丹徒僧房有一轴山水与浩一同，而笔干不圆，于瀑布水边题"华原范宽"，乃是少年所作，却以常法较之。山顶好作密

林，自此趋枯老，水际作突兀大石，自此趋劲硬，信荆之弟子也。

谓始师李成，又师荆浩者，如元夏文彦《图绘宝鉴》。宽既师李成，必不能亲承荆氏之指授。画迹著录范宽作品百余轴，其中画题多与李成画迹之命题相同，从而推断宽师李成，私淑荆浩，可无疑问。及游终南太华，始悟自然山川之妙，乃叹曰：

前人之法，未尝不近取诸物，吾与其师于人者，未若师诸物也，吾与其师于物者，未若师诸心。

乃舍旧习，卜居秦岭，岩隈林麓之间，"危坐终日，纵目四顾，以求其趣。虽雪月之际，必徘徊吟览，以发思虑"，默与神遇，一寄于毫端，则千岩万壑，峰峦蠢立，山势逼人，雄伟老硬，真得山骨。所作崇冈密林，用墨深重，设色古厚，《圣朝名画评》云：

宽学李成笔，虽得精妙，尚出其下，遂对景造意，不取繁饰，写山真骨，自成一家。故其刚古之势，不犯前辈，由是与李成并行。宋有天下，为山水者，惟中正与成称绝，至今无及之者。

北宋画家，并称李范者，时人议曰："李成之笔，近视如千里之遥，范宽之笔，远望不离坐外。"韩拙《论观画别识》评两

人风格有云：

> 李公画法，墨润而笔精，烟岚轻动，如对面千里，秀气可掬……范宽之作，如面前真列，峰峦浑厚，气壮雄逸，笔力老健。此二公之迹，真一文一武也。

皆所谓造乎神者也。作雪山全师王维，冒雪出云之势，尤有气骨。雪景寒林，孤寂寒冷，见之使人凛凛。宋李廌《德隅斋画品》云：

> 范宽山川浑厚，有河溯气象，瑞雪满山……寒林秀孤，挺然自立，物态严凝，俨然三冬在目。

《宣和画谱》所载范宽画迹，亦以雪景为数最多。画山喜作巍峰绝壁，多用雨点皴，浓淡繁密，自成家法。晚年用墨太多，土石不分。其画风之影响，仅限于宋代。入室弟子，以夏圭最负盛名，元明两代无师法者，清代法范宽者，据张庚《国朝画征录》所载仅赵澄一人。王阮亭诗云：

> 雪江老笔妙入神，临摹古本几乱真。纵教唐宋多能手，未必常逢如此人。

澄字雪江，博学能诗，学宗范宽、李唐、董北苑诸家。

（三）米氏父子

米芾字元章，自号鹿门居士、襄阳漫士、海岳外史。世居太原，后徙于吴。《宋史·文苑传》谓为吴人，或谓襄阳人，故世号又称米襄阳。徽宗朝召为书画博士、礼部员外郎，精鉴别，称古今第一。著有《画史》《宝晋英光集》等。

元章资性旷达不羁，冠服效仿唐人，仪态闲美，风神萧散。且好洁成癖，不与人共巾器，故平生行事，往往传为笑谈。性格奇特，虽万乘之前，必解衣脱带。初见徽宗，进所画《楚山清晓图》，大称旨，复命书《周官篇》于御屏，书毕掷笔于地，大言曰："一洗二王恶扎，照耀皇宋万古。"徽宗潜立屏风后，闻之不觉步出，纵观称赏，元章再拜，求索所用端砚，因就赐之。元章喜拜，置之怀中，墨汁淋漓朝服，帝大笑。《宋史·文苑传》又称：

> 无为州治有巨石，状奇丑。芾见大喜曰："此足以当吾拜。"具衣冠拜之，呼之为兄。

其豪迈放诞半如此，故人呼为米颠，而米颠拜石遂为千古传诵。后世又以"拜石图"作为画题。

元章为文尚奇险，诗作幽冷深刻，极似李贺，思想颇受佛老之影响。法书源于二王，不拘绳墨。苏东坡尝云：

> 海岳生平，篆隶真行草书，风樯阵马，沉着痛快，当与

钟、王并行，非但不愧而已。

墨迹传世不多，后世珍同瑰宝。元章与苏东坡、黄山谷、蔡襄合称宋代书法四大家，尤其东坡对元章之艺术极为爱重。

其山水技法与众不同，以为古今相师，少有出尘俗格，因用王洽泼墨及董源破墨法，信笔为之，不求工细，浓墨湿笔点皴，后人名之为米点（图10）。此种以点为主，以线为副之特殊风格，不难从画迹与著录上寻求根源。元夏文彦《图绘宝鉴》云："元章山水，其源出董源。"明汪砢玉《珊瑚网》云："米襄阳仿董源笔。"董其昌《画眼》云：

图10　米芾《春山瑞松图》　纸本墨笔　纵35厘米　横44厘米
台北故宫博物院藏

北苑画杂树，但只露根，而以点叶高下肥瘦，取其成形，此即米画之祖……董北苑、僧巨然，都以墨染云气，有吐吞变灭之势，米氏父子宗董、巨然法，稍删其繁复，独画云仍用李将军拘笔。

又云：

云山不始于米元章，盖自唐时王洽泼墨，便已有其意，董北苑好作烟景，烟云变没，即米画也。

元章画云山，用长披麻兼混点皴，以水墨浑染，定山峦层次，写江南烟岚迷蒙，云霞掩映，千变万化之景，所作简放湿润，墨气淋漓，是米家独特技法。董其昌《画眼》云：

米元章作画，一正画家谬习……盖唐人画法，至宋乃畅，至米又一变耳。

又云：

画至二米，古今之变，天下之能事毕矣。

江南山水灵秀，草木繁茂，米氏久居襄阳桂林，又筑海岳庵于吴中，饱览胜景既久且深，能领悟烟云缥缈之状，峰峦变幻之态，故时出新意。无怪董其昌云：

图 11　米友仁《云山图》　绢本设色　纵 43.7 厘米　横 193 厘米
美国克利夫兰艺术博物馆藏

舟次斜阳，篷底一望空阔，长天云物，怪怪奇奇，一幅米家墨戏也。

又"湘江上奇云，大似郭河阳云山，其平展沙脚与墨沈淋漓，乃是米家父子耳"，足见画风之特殊不仅与师承有关，亦受所处自然环境之影响。

元章人物画，风格亦异，好作古忠贤象，尤考究古代衣冠，独取高古之风格，深得人物画法之三昧。《画继》云：

余在……李骥元骏家见二画（芾作）……其一乃梅松兰菊相因于一纸之上，交柯互叶而不相乱。以为繁则近简，以为简则不疏，太高太奇，实旷代之奇作也。

　　而米氏人物画与四君子画迹竟无一传者，至为可惜。

　　米友仁，苪子，字元晖，小字虎儿，晚号懒拙老人。官至兵部侍郎、敷文阁直学士。力学嗜古，画山水，克肖乃翁，稍变其法，世称小米。烟云变灭，林泉点缀，生意无穷，平生珍视，不轻予人。高宗时御府收藏皆经其鉴定。年八十，神采如少壮时，无疾而终，可见其平素修持工夫。《海岳庵图》、《云山图》（图11）及《潇湘白云图》，皆为传世名迹。《铁网珊瑚》《珊瑚网》《佩文斋书画谱》《式古堂书画考》《石渠宝笈》《大观录》《墨缘汇观》等均有著录。

三、南宋大家

（一）李唐

李唐，字晞古，河阳三城人（即今孟州市）。徽宗朝入画院，随高宗南渡，为画院待诏。赐金带，时年近八十。高宗雅重之，题其《长夏江寺图》（图12）云："李唐可比唐李思训。"此图乃传世名迹。宋荦长跋云：

> 南宋李晞古《长夏江寺》，余见凡三卷，其一为迁安刘总宪鲁一所藏，余曩曾购得，笔墨浑厚，神采奕奕，上有高宗题云："李唐可比唐李思训。"乃从来烜赫名迹也。旋为有力者负之而趋，迄今怅惘。其一无高宗题，残缺已甚，余见于梁相国棠村先生座上，所谓："绉丝断续不忍看，已作蝴

图12　李唐《长夏江寺图》　绢本设色　纵44厘米　横247厘米　故宫博物院藏

蝶飞联翩。"殊无可忆。此卷雄峭幽邃，写出江山之胜，以泥金点苔，尤为奇创，流传有绪，详董文敏跋中。品在刘氏卷下，梁氏卷上，亦希世之珍也。康熙甲申正月，余从岭南得之，足以豪矣，装池竟，漫为跋尾。

此图尚有多家题识。朱彝尊《曝书亭集》，为此图题跋：

　　康熙乙丑三月，纳兰侍卫容若，购得李唐着色山水卷，邀予题签……观其画法，古雅深厚，宜为思陵所赏，卷首题曰："长夏江寺。"卷尾题曰："李唐可比李思训，按宋人着色山水，多以思训为宗，盖春山薄而秋山疏，惟夏山利用丹墨，思陵比之思训，可谓知言也。"

又张英题诗云："一幅鹅溪绢色陈，只今书画两精神。墨光

透纸钗痕字，笔陈横秋斧劈皴。"足见李唐山水初师李思训，其后变化为水墨，喜作长图大障，用大斧劈皴，化繁为简。又喜作雪景，《莫廷韩集》中有李唐《关山雪霁图》跋云：

> 李唐《关山雪霁图》一卷，人物树石，笔势苍古，冲寒涉险之态，曲尽其妙，非后人所能仿佛也，题款著枯干中，甚奇，精密几不能辨。

台北故宫博物院尚藏其《万壑松风图》（图13），图成于宣和甲辰，时年七十六。峻壑之中，万松挺翠，石如积铁，水若喷珠。其沉郁凝重之形，老辣神奇之笔，使观者为之神惊目眩，是传世李画极精之品。此幅浅设色画，款隶书"皇宋宣和甲辰春，河阳李唐笔"写于石壁上。

李唐亦善人物、禽兽、界画。画牛更精，得戴嵩法。台北故宫博物院藏其《乳牛图》真迹，画子母牛相随道上，一牧童伏牛背，小牛引颈低呼，老牛扬尾相应，泥涂活活，情景如生。刘松题诗云：

> 天寒放牛迟，野旷风猎猎。独来长林下，吹火烧山叶。
> 日夕山气昏，独归愁路远，犹恋草青青，迟回下长阪。

其人物画作类李伯时，取材于历史故事，如写伯夷叔齐《采薇图》（图14）、《晋文公复国图》、《虎溪三笑图》、《袁安卧雪图》诸作，酷有生态。李唐画水不用鱼鳞纹，有盘涡动荡之势，观者

图 13　李唐《万壑松风图》　绢本设色　纵 188.7 厘米　横 139 厘米
台北故宫博物院藏

图 14　李唐《采薇图》　绢本设色　纵 27.2 厘米　横 90.5 厘米　故宫博物院藏

神惊目眩。高古简朴，苍劲生动之画法意境，甚为后人称誉。能变古法，自成家数，为南宋画山水之领袖，马远、夏圭皆师其法。

（二）刘松年

刘松年，钱塘人，居清波门外（俗呼暗门），因称刘清波，亦称暗门刘。淳熙画院学生，光宗绍熙年为待诏。山水人物师张敦礼而神气过之，为院中极品。宁宗朝进《耕织图》，称旨，赐金带，时论荣之。与李唐、马远、夏圭并称南宋四大家，均工画人物。所作《九老图》、《大历十才子图》、《长乐清吹图》、《便桥会盟图》、《岳阳楼图》、《海岛图》、《松崖客话图》（图15）等，皆传世名作。台北故宫博物院尚藏其《罗汉画》三幅，款皆署开禧丁卯，笔墨极为接近，当为一时所作。笔力秀劲，傅彩精丽。《庚子销夏录》称其人物画云：

> 画法全似卫贤《高士图》，林木殿宇人物，苍古精妙，不似南宋人，亦不似画院人。

足见其人物画超然特立，自成家法。所作雪松，四围晕墨，松针先以墨笔疏疏画出，再以草绿间点，其干则用淡赭着半边，留上半者雪也。祝允明题其《山水小幅》诗云：

> 暗门终日痼烟霞，写得东南处处佳。湖上烟波志和宅，山阴风雪戴逵家。老僧引涧穿新竹，童子和云扫落花。揖客入门如有影，石墙松盖夕阳斜。

图15 夏圭《松崖客话图》 绢本设色 纵27厘米 横40.7厘米
台北故宫博物院藏

　　细味其诗，如见其画。朱彝尊《曝书亭集》有蓝秀才见示刘
松年《风雪运粮图》，诗云：

　　　　遥峰隐隐露积雪，村原亭下纷盘纡。千年老树风怒黑，
寒叶脱尽无纤枯。人家左右仅茅屋，傍有水碓临山厨。秕糠
既扬力输税，安有瓶石存桑枢。大车槛槛四黄犊，疾驰下坂
寻修涂。嗟尔农人岁已暮，妇子不得相欢愉。披图恍见南渡
日，北征甲士连戈殳。当年诸将犹四出，转粟未乏军中需。
同仇大义动畎亩，输将岂畏胥吏呼。始知绘事非漫与，堪与
无逸豳风俱。古来工执艺事谏，斯人画院良所无。呜呼，斯
人画院良所无。不见宋之君臣定和议，笙歌晨夕游西湖。

是又可见其画写实之风格。松年画山水多用细笔小斧劈皴，人谓似李思训，山水取材皆江南景色，山峦耸翠，茂林修竹，精美绝伦。

（三）马远

马远，字遥父，号钦山，其先河中人（即今山西永济市），世代以画名。徙居钱塘，遂为钱塘人。光宗、宁宗朝为待诏。画师李唐，工山水、人物、花鸟。独步画院，下笔严整，用焦墨作树石，枝叶夹带，石皆方硬，以大斧劈带水墨皴，气势纵横。全境不多，其小幅或峭峰直上而不见其顶，或绝壁直下而不见其脚，或近山参天而远山则低，或孤舟泛月而一人独坐。作人物衣褶小者鼠尾，大者柳梢，有轩昂娴雅气象。楼阁用界画，衬染分明，树多斜科偃蹇，多用拖枝，至今园丁结法，犹称马远。画松多瘦硬如屈铁状，而残山剩水，画不满幅，故人称马一角。其兄逵与其子麟均能画，然不如马远。

今台北故宫博物院藏马远画作多帧，然确然为远手笔者不多，以当时及后世习其画法，临其画本者多也。其《山径春行图》（图16），淡设色，画山径弱柳逢春，鸟鸣树间，一翁捻髭缓步，童子囊琴后随，是柳岸莺啼，高士独行。题句云："触袖野花多自舞，避人幽鸟不成啼。"风韵绝佳，为《台北故宫名绘集珍册》之一幅。

又藏《雪滩双鹭图》，浅设色画，通幅静穆之气韵，令人神驻，雪崖枯树，芦竹寒汀，滩旁白鹭皆缩瑟若不胜寒，为传世马远画之精品，经项元汴收藏。

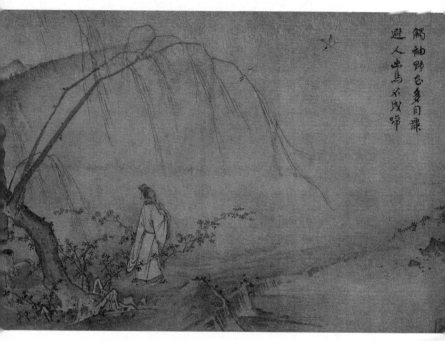

图 16 马远《山径春行图》 绢本设色 纵 27.4 厘米 横 43.1 厘米
台北故宫博物院藏

马远画水册十二幅，能曲尽水之意态，明王鏊题跋云："观远所画水，纤余平远，盘回澄深，汹涌激冲……皆超然有咫尺千里之势。"足见此册画水生动而多变化。

《晓雪山行图》，水墨画，极尽山中晓雪静寂之景。驴夫肩负一雉，驴鞍附悬酒葫芦，趣味隽永，是《台北故宫藏名画集珍册》之一幅。

远子马麟，为画苑祇候，兼善山水花卉。能世家学，或谓马远往往署麟之名于己作上，以扬子之名。然马麟写生诸作，自具风格，与远画殊不相混，故在画史上保有独立地位。台北故宫

博物院藏其《静听松风图》（图17），有宋理宗题款"静听松风"四字，钤印"丙午""御书"二玺，又台北故宫博物院藏《纨扇画册集》之一幅，又马麟《秉烛夜游图》，浅设色画，曲尽诗意。

（四）夏圭

夏圭，字禹玉，钱塘人。宁宗朝待诏，赐金带，与马远齐名，时称马夏。山水自李唐以下，无出其右，师李唐与米友仁。创拖泥带水皴，先以水笔皴，后用墨笔，山水布置皴法与马远同，但其意尚苍古而简淡，喜用秃笔，树叶间有夹笔，楼阁不用尺界画，信手为之，突兀奇怪，气韵尤高。其子夏森，字仲蔚，画用笔不如其父，而林石差胜。

台北故宫博物院藏夏圭《西湖柳艇图》（图18），明媚秀润，写湖滨一角，傍水民居，阡陌间桃红柳绿，通幅笔墨沉着含蓄。又绢本水墨画《松崖客话》，此画虬松倒垂于悬崖，危矶耸立于水际，二人坐地，状颇萧闲。而《溪山清远图》长卷写溪山无尽之景，当时一致之评赞云：

> 酝酿墨色，丽如傅染，笔法苍老，墨汁淋漓。

亦善写风雨及雪景，有《江天雪霁图》《风雪归庄图》《风雪江村图》《风雨图》等传世，雪景得范宽笔意，有冷寂荒寒之趣。至其《千岩万壑图》亦精细之极，非残山剩水之比，《清河书画舫》评云：

> 又闻夏圭《千岩万壑图》在杨氏，精细之极……谓其粗

图 17　马麟《静听松风图》　绢本设色

纵 226.6 厘米　横 110.3 厘米　台北故宫博物院藏

图 18　夏圭《西湖柳艇图》　绢本设色

纵 107.2 厘米　横 59.3 厘米　台北故宫博物院藏

也，而不失于俗；细也，而不流于媚。有清旷超凡之远韵，无猥暗蒙尘之鄙格。

可谓推尊至矣。马远、夏圭皆法李唐。李唐画风之渊源亦出于范、荆之间，故林木楼观深邃清远，自非庸俗辈所能造也。

第五章　元代山水画之变革

一、元画重意趣

元代大画家黄子久说："画，意思而已。"千言万语不足以尽的画学，却被他轻轻松松一语道破，真是千古作家。

我国山水画自脱离人物画的背景独立以来，本是似而不似、不似而似，只尚笔墨意趣、不尚形状工巧的艺术品，自非人物画之有故事可以安排，花鸟画之有品类可以对照。自六朝而宋元名家辈出，画风屡变，画史载古人如吴道子、李思训、荆浩、关仝、李成、范宽、巨然辈写山水树石的情形，其学习过程或从描摹一树一石之形貌而来，及其成就并不真将某山某地的风物，一成不变形之于画。不过如米家父子以云山为墨戏的意思，而不是京口山色尽如墨点堆积而成，无非借当前景物，抒写胸襟而已，故宋人以前的画境，多出天地间自然景物，可称为写实者。构图奇特，气势磅礴，千岩万壑，变化无穷，而且各辟蹊径，甚少拘泥成法。董源、李成、范宽均以文人画为号召，提高文与艺的交流，注重笔墨气韵，以别于刻画形似、填廓丹青为功能的院体画，文人画虽至宋而极盛，但仍未脱去写实之本能。

画到元代，由于胡元入主中国，政府既不提倡艺术，又废掉宋人的画院，一般画家从此失去以画博取功名利禄的凭借，遂打破希承旨意的观念，抒发胸中的意兴，加上江南佛教、道教盛

行，旨在净化人生，使人心灵得到永恒的解脱，一般文人画家受道教佛教出世思想的影响而产生一种清虚、淡泊、潇洒、超逸的风格，如黄子久、王山樵、倪云林、吴仲圭，便是此类风格的完成者。这四位大画家，被后世尊为"元季四大画家"，他们的作品都从自然景物中，透过自己心灵的意趣而写，借着粗放雅淡的笔墨遣兴寄恨，以表现一个"我"字，不受外物拘牵，真到了外师造化，中得心源的境地，可称为写意者。写实画面所表现者较为逼真，写意画面所表现者神似居多，因而宋以前多台阁人物故事之作，元以后多山林隐逸抒写意趣之品，以功力胜当宗宋，以意趣胜当宗元，这是宋元画在形式上最大分野处。

如上所说宋画，虽已脱离院体，极力提倡文人作风，但宋代画家多出身画院，或过仕宦生涯，画的本身价值是成为供人欣赏的物品，甚至成为一种猎取富贵的快捷方式。唯有元代画家，他们大部分为宋宗室遗老，当"宋之亡也，士大夫皆以节概自高"，立志不与异族合作，大都隐身于画。故当代遗民对当时宋宗室大画家赵孟𫖯屈节仕元，恨之不与交往，《元史·隐逸传》载，赵数访连江郑所南，屡拒不见，只得叹息而去，可知一般。

按赵孟𫖯，字子昂，号松雪道人，谥字文敏，被追封为魏国公。兼通书法、诗文，博学经史，以他的绘事精妙而论，实是宋末元初一代领袖。他的画风，直接董源《龙宿郊民图》一派，精工妍丽，上追唐宋，崇真理而兼神韵，原足领导画坛，元四大家除吴仲圭而外，均出其门下，正因他的屈膝降虏，一般人不屑与之交游。其弟子亦变更绘画作风，用巨然遗法发展自己天才，思想无拘无束，笔墨由繁重趋于简逸，几与当时赵孟𫖯所领导的画

派成为敌垒，在画史上可说是划时代的一页，也充分发挥了中华民族高尚其志的品操与画家伟大的人格。

自子久提出"画，意思而已"之后，写意一字便成为后代我国文人画派的不二法门。明以后的画家纵有写实的，亦是意似而非形似。至于笔墨的根本法则，人人仍以追宗宋元为目标，然而宋与元的画法各有区别，画家欲鱼熊兼得岂是易事，于是大都舍宋而取元，此非元法胜于宋人，而是元四大家为写意能手，笔调轻松，格调自由，最易描写作者独特的意境。易言之，最能表现作者的个性，容易表达自己的性情。宋的谨严工整，规规矩矩的画法，为后人渐渐不注意而衰落，代之而起的是一种思想高超、笔墨松灵的元四大家的画法。

画风的丕变，一方面固由政治环境的变迁，影响有志节的画家们心理而然，一方面也是绚烂之极，归于平淡，工细之极，归于粗简，物极必反，自然之理，院派发展到了极致，促成文人画派的兴盛。无论布局的虚实、用墨的浓淡以及设色的轻重，全凭作者主观的意思。再则由于绘画的工具不同而作风有异，亦不无因素。

宋人作画，绢多于纸，元代相反，纸多于绢。宋绢质厚、纤维坚韧，所以下笔须结实而重，笔头含水须较多，着色须较浓，始能表现笔力、透过绢背，质地厚重，故宜作工细刻画而妍丽的人物台阁画幅。

元人用纸，纸质薄、纤维柔软，故下笔要松灵，着色宜于淡，因此黄公望多用浅绛，偶有青绿其山石正面及矾头山脚，多用赭色与宋人的大青大绿者有异。王蒙用淡赭色，亦不过润泽而

已，非专设也。纸质多绵，故宜作苍茫荒忽、绵密幽邈的山水画。而且水墨淡色，干笔枯毫，肆意渲擦，其韵致翻为绢素所不及，脱略了刻画的痕迹，重气韵而不重形似。画家的思想与时代背景既如彼，而用具的轻柔绵软又如此，何怪乎画风大变，不但历史故实、宗教礼法不去描写，甚至田园舟车也摒而不为，只写苍凉荒忽的大地山川。

笔墨松秀，是元四大家独得之秘。后人学元，一味求松求毛，专尚渴笔枯墨，气势不免薄弱，这是纸画的缘故。如果纸质过于粗劣，再用干笔淡墨皴擦，自然格外显得浮弱灰暗枯滞。又书画家用笔极讲究，非刚齐圆健四德兼备的不轻落墨，故下笔易见刚健婀娜之姿。近世笔工所制之笔，笔锋日见稀薄，用以渲染尚足应付，用以钩斫点擦显得浮弱无力。若再施用笔身硬压纸面而作画，更不得苍劲气味，自然无复有妙到毫巅之意，浮薄狂野了无古茂之趣。其间虽画家工力所系，亦工具使然，这非创风格的元四大家所能预料。

元代以降的山水画家，因为都是文人，结习丹青，兼学诗书，与四大家的学养气质都极近似，也最崇尚他们的风格，如明代沈周、夏衡、董其昌与清初六家——四王（王时敏、王鉴、王翚、王原祁）、吴（渔山）、恽（寿平）等人。董其昌云：

> 元时画道最盛，惟董巨独行，外此皆宗郭熙，其有名者，曹云西、唐子华、姚彦卿、朱泽民辈出，其十不能当黄、倪一。

恽南田云：

> 黄翁画为胜国诸贤之冠，后惟沈启南得其雄浑，董文敏得其秀逸。

《麓台题画稿》云：

> 余弱冠时，得闻先赠公大父训，迄今五十余年矣，所学者大痴也……华亭血脉，金针微度，在此而已。

元四大家全是"寄兴于笔墨，假道于山川，不化而应化，无为而有为，身不炫而名立"的奇士，所以南宗山水的传承，四大家之功实不可没。

元代享年最为短促，但以画名家可以考见，兼为《画史汇传》所载的，约四百二十余人，兹将山水门择取尤重要的四大家列述如下。

二、元四大家

（一）黄公望

元四大家以公望为首，人无间言。黄公望，字子久，号一峰，又号大痴道人。其籍贯各家记载不同，传说不一，董其昌谓为衢州人，大痴自题《夏山图》则署"平阳黄公望"，《杭州府志》及《无声诗史》更称他是富阳人，大约是大痴晚年遨游浙

西的关系。而钱牧斋《初学集》纪其事谓："大痴仙人不肯人间住，万里军持入烟雾，少年结隐虞山麓。"乾隆间鱼翼《海虞画苑略》、道光间郑札逵《虞山画志》及康熙间钱陆灿所修《常熟县志》，均谓为江苏常熟人。明夏文彦《图绘宝鉴》、王穉登《吴郡丹青志》与《新元史·文苑传》，均有相同记载。考大痴生平最详尽者，莫过于知友钟嗣成，其所著《录鬼簿》云：

> 黄公望子久，乃陆神童之次弟也，系姑苏琴川子游巷居。髫龄时，螟蛉温州黄氏为嗣，因而姓焉。其父年九旬时，方立嗣，见子久，乃云："黄公望子久矣。"

大痴幼年伶仃孤苦，情极可怜。钱陆灿修《常熟县志》具体记载云：

> 黄公望，字子久，号一峰，又号大痴道人。本陆氏子，少丧父母，贫无依。永嘉黄氏老无子，居于邑之小山，见公望姿秀，异爱之，乞以为嗣，公望依焉。

大痴天性敏慧，藻思焕发，十六岁应神童科，及长博览群书，无所不通。钱陆灿修《常熟县志》云：

> 浙西宪司辟为椽史，宪使徐某，礼重之，然非其好也。一日着道士服，持文书白事，宪怪而诘之，公望即引去。

《录鬼簿》亦云：

> 先充浙西宪令，以事论经理田粮，获直，后在京为权豪
> 所中。

于是弃官习静。先至松江卖卜，后返虞山，此时生活当以常
熟人所著各书记载最为详细，《海虞画苑略》云：

> 尝于月夜棹孤舟，出西郭门，循山而行，山尽抵湖桥，
> 以长绳系酒瓶于船尾，返舟行至齐女墓，牵绳取瓶，绳断，
> 抚掌大笑，声震山谷，人望之以为神仙也。

《虞山画志》记其事云：

> 隐居小山，每月夜携瓶酒，坐湖桥独饮清吟，酒罢投瓶
> 水中，桥殆满。

《常熟县志》亦云：

> 公望居小山，日以诗酒发其高旷，日沽一罂，卧于石梁，
> 面山饮，饮毕投罂于水而去，后村人发其罂，殆盈舟焉。

据此可知，大痴既失志于宦途，遂韬隐乡里，月夜泛舟，狂
饮大笑，实则别有隐衷。大痴五十以后开始作画，十年间画名声

震海内。六十岁左右，笃信道教，开设三教堂于吴门，与张三丰、冷启敬、莫月鼎道友炼丹习静。后游杭州，爱西湖山水之清变，遂结庐于南山筲箕泉，啸傲湖山，放浪形骸。至正七年（1347），自云间归富阳，入富春山，为无用禅师作《富春山居图》（图19）。时年近八十，沈石田跋云：

> 其博学惜为画所掩，所至三教之人，杂然问难，翁论辩其间，风神疏逸，口如悬河。

李日华则述其创作过程如醉如痴云：

> 黄子久，终日只在荒山乱石丛木深筱中坐，意态忽忽，人莫测其为何，又往泖中通海处，看激流轰浪，虽风雨骤至，水怪悲诧，亦不顾。

寄情于宗教、山水、诗画。董其昌所谓："寄乐于画，自黄公望始开此门庭耳。"

大痴生于宋咸淳五年（1269），而其卒年说法不一，李日华《紫桃轩杂缀》云：

> 尝闻人说黄子久年九十余，碧瞳丹颊，一日于武林虎跑，方同数客立石上，忽四山云雾，涌溢郁勃，片时竟不见子久，以为仙去。

图 19　黄公望《富春山居图》（无用师卷）　纸本墨笔　纵 33 厘米　横 639.9 厘米
台北故宫博物院藏

而《常熟县志》《海虞画苑略》《韵石斋笔谈》，据其自题《溪山雨意图》推算为八十岁，即生于宋咸淳五年己巳，卒于元至正十四年（1354）甲午。董其昌《画禅室随笔》、陈继儒《妮古录》及《虞山画志》则称"九十而貌如童颜"，傅抱石《中国美术年表》推断为九十岁，可知大痴至为老寿，享寿在百岁上下，自可断言。《浙江通志》《杭州府志》称其终老于常熟云：

> 葬于虞山西麓。

墓碑文曰："元高士黄一峰公之墓。"一抔而外，荒凉寂寥，戴表元为作像赞云：

> 身有百世之忧，家无担石之乐，盖其侠似燕赵剑客，其达似晋宋酒徒。

可为生平写照。

大痴生长于虞山，晚年复入富春山，师法自然，抉发造化之神奇，夏文彦《图绘宝鉴》云：

> 探阅虞山朝暮之变幻，四时阴霁之气运，得于心而形于笔，故所画千丘万壑，愈出愈奇，重峦叠嶂，越深越妙。

姜绍书亦云："子久每欲濡毫，则登高楼，望云霞出没，以挹其胜。"李日华更赞叹："噫！此大痴之笔，所以沉郁变化，几

与造化争神奇哉。"足见其师法自然，独辟蹊径。大痴传世之作，多在七十以外，代表作甚多，每幅笔意均不相同，恽南田《瓯香馆画跋》所谓：

> 林壑位置，云烟渲晕，皆可学而至，笔墨之外，别有一种荒率苍莽之气，则不可学而至。

此种境界，完全天赋，读其《富春山居图》真有同感。大痴自题此图云：

> 至正七年，仆归富春山居，无用师偕往，暇日于南楼援笔写成此卷。

恽南田述其师法并描摹此图景象云：

> 子久《富春山卷》全宗董源，间以高米，凡云林、叔明、仲圭诸法略备。凡十数峰、一峰一状，数百树、一树一态，雄秀苍莽，变化极矣。

而大痴《雨岩仙观》一幅，笔墨沉厚酣畅，其勾勒皴点，实足取法。《西庐画跋》述其书之布局用笔云：

> 元季四大家皆宗董巨，秾纤淡远，各极其致，惟子久神明变化，不拘守其师法，每见其布景用笔，于浑厚中仍饶遒

峭，苍莽中转见娟妍，纤细而气益闳，填塞而境愈廓，意味无穷。

《墨井画跋》则述其以书法入画云：

> 《富春山卷》笔法游戏如草篆……《陡壑密林图》……画法如草篆奇籀。

可知善书者多善画。其水墨画皴法简略，用笔苍秀雅逸。恽南田所谓："子久天池浮峦，春山聚秀诸图，其皴点多而墨不费，设色重而笔不没。"方薰《山静居画论》亦云：

> 痴翁设色，与墨气融洽为一，渲染烘托，妙夺化工，其画高峰绝壁，往往钩勒楞廓，而不施皴擦，气韵自能深厚。

另有浅绛设色，山多矾头，气势雄浑者，郏抡逵所谓：

> 山水师董、巨两家，刻划虞山景象，着浅绛色……余家有子久《层岩叠嶂轴》，林木苍秀，山头多矾头，是披麻皴而兼劈斧者，绝似虞山剑门奇险景象。

大痴在四大家中画格最高，其画气清质实，骨苍神腴。为中国文人画之正统，是王摩诘之后南宗画派巨匠，《韵石斋笔谈》推其"能脱衔勒而独抒性灵"云：

子久画秀润天成，每于深远中见潇洒，虽博综黄、巨，而灵和清淑，逸群绝伦，即云林之幽澹，山樵之缜密，不能胜也。当时松雪虽为前辈，惟以精工佐其古雅，第能接轸宋人，若夫取象于笔墨之外，脱衔勒而抒性灵，为文人建画苑之帜，吾于子久无间然矣。

大痴为四大家之冠，洵不虚构。清初王时敏一生寝馈大痴，而所得仅天池石壁一体，余人犹难望其项背。

（二）王蒙

王蒙，字叔明，浙江吴兴人。元末隐居黄鹤山，故自号黄鹤山樵。与黄大痴、倪云林、吴仲圭并称元代四大家。《明史·文苑传》载：

王蒙，字叔明，湖州人……敏于文，不尚矩度，工画山水，兼善人物，少时赋宫词，仁和俞友仁见之曰："此唐人佳句也。"遂以妹妻焉。元末官理问，遇乱隐居黄鹤山，自称黄鹤山樵。洪武初，知泰安州事，蒙尝谒胡惟庸于私第，与会稽郭传、僧知聪观画，惟庸伏法，蒙坐事被逮，瘐死狱中。

《浙江通志·文苑》有：

王蒙，字叔明，吴兴人……画山水师巨然，得外氏法，

然不求妍于时，为文章不尚矩度，顷刻数千言可就，隐于黄鹤山，自号黄鹤山樵，人以此称之。元末官理问，洪武初为泰安州知州。

史志之记载甚为简略，知其一度做过理问。按元行省有理问所，设有理问、副理问，掌勘核刑名之职，其后辞官归里，值浙江一带。义军纷起，烽火漫天，隐乱于黄鹤山。黄鹤山为佛教圣地，叔明与渤季、玄律、潭济诸大名侩常相往来，又与张伯雨、倪云林等人诗酒酬和，曾有不少佳作。如至正廿五年（1365）为苏州卢山甫士恒父子作《听雨楼图卷》，其间有张雨、倪云林、苏大年、饶介之以及叔明等之题识诗跋。此卷在永乐间流落锡山沈诚甫家，沈氏尝请内翰王达善，记卷中诸公出处之大概，时永乐五年（1407）丁亥二月初事，其记即《听雨楼诸贤记》。

叔明隐于黄鹤山，钱塘范立题叔明所赠之图卷中有：

　　　天上仙人王子乔，由来眼空天下士。黄鹤山中卧白云，使者三征那肯起。

自是神仙生活。山居于桃花丹溪，瑶台苑，芒鞋竹杖，遁迹山林，怡然自乐。曾自题《萝壁山房图》云：

　　　绿萝蔓苍壁，花香散春云。松房孤定回，袈裟留夕薰。山高萝月白，独立露满巾。回风振层巅，崖云洒余芬。

昔在净名室，雨花不沾身。心室诸观寂，漏尽本开田。
孰与幽境会，赏竟去纤尘。心期后来者，矫首空嶙峋。

啸傲烟霞，膏肓泉石，不为尘物所役。此诗静美超逸，与王
摩诘诗境相似，可以窥探叔明佛学造诣之精深。

洪武十二年（1379），左丞相胡惟庸谋反，事机泄漏，朝廷
明正典刑，叔明受到株连，一代画师冤死狱中，恐非叔明生前所
能预料。福震禅师题叔明画《琴鹤图》跋云：

丁卯年十二月廿二日，承以良高士出黄鹤老人手迹，因
阅而有感，赋之："仙鹤久不见，披图成慷慨。清音发指端，
雷翩惊翱翔。古松不改色，岁寒宁苍苍。"

亦可慰叔明于泉壤之下。

叔明之艺术，早年宗摩诘，《艺苑卮言》王世贞所谓："叔
明师王维，浓郁深至。"同时益斋王文彦《铁网珊瑚图》题诗
云"王公外家袭金紫，不比寻常韦布士"，此说明叔明与赵氏之
关系，及其艺术得外祖父赵文敏之真传，董其昌《画禅室随笔》
有云：

王叔明画，从赵文敏风韵中得来……又泛滥唐宋诸名
家，而以董源、王维为宗。故其纵逸多姿，又往往出文敏规
格之外，若使叔明专门师文敏，未必不为文敏所掩也。

叔明又法董源、巨然，胸具造化，不为古法所缚，独辟蹊径，自成一家。王时敏《西庐画跋》云：

> 元四大家，画皆宗董巨，其不为法缚，意超象外处，总非时流所可企及，而山樵尤脱化无垠，元气磅礴，使学者莫能窥其涯涘。

王原祁《麓台题画稿》云：

> 元画至黄鹤山樵而一变，山樵少时，酷似赵吴兴，祖述辋川，晚入董巨之室，化出本宗体，纵横离奇，莫可端倪。

李日华《六研斋笔记》谓叔明颇精工风俗画云：

> 叔明自是写图手，远近位置历然，不为山林烟霭之所汩没。余又见其为陶宗仪写《南村图》，凫鸭猫犬纺车春碓，家人器具一一毕备。若子久浑厚，云林疏简，虽各极所擅，而施之图，似终逊黄鹤矣。

叔明山水之皴法，独出机杼，钱杜《松壶画忆》：

> 山樵皴法有两种，其一世所侍解索皴，一用澹墨钩石骨，纯以焦墨皴擦，使石中绝无余地，望之郁然深秀，此翁胸具造化，落笔岸然不顾俗眼。

叔明为赵孟頫外孙，其画法虽传自赵氏，却深得巨然笔意。于皴法之变化，苔点之繁密，开后人不少蹊径，而章法层次有多至八九层者，读其《青卞隐居》《秋山读书》《松岩高隐》诸图，结构繁密，几不知从何下笔。台北故宫博物院藏《谷口春耕图》（图20），皴法细如牛毛，笔笔有力，后人模仿不免薄弱，宜乎倪云林题《高士图》有"王侯笔力能扛鼎，五百年来无此君"之誉。黄大痴跋王黄合作《竹趣图》云：

> 叔明公子……天姿神品。其于翰墨深入晋汉，至于鉴裁，尤所精诣。鸥波之宅相，非子而谁耶。

据此可知叔明不特工书善画，且精于鉴赏。叔明书《赵氏三马图》题云：

> 王蒙在文敏公为外祖，总管为母舅，知州为表弟。

足证叔明与文敏之关系乃外祖与外孙，而非外甥与母舅。叔明生于元成宗大德五年（1301），卒于明洪武十八年（1385），得寿八十五岁。

（三）倪瓒

倪瓒，字元镇，号云林，别号懒瓒、东海倪瓒、奚元朗、元映、幻霞生、荆蛮民、净民生、净民居士、沧浪漫士、朱阳馆主、净明庵主、无住庵主、萧闲仙卿、曲全叟、倪迁、句吴倪瓒

图 20　王蒙《谷口春耕图》
纸本设色
纵 124.9 厘米　横 37.2 厘米
台北故宫博物院藏

图 21　倪瓒《竹枝图》　纸本墨笔　纵 34 厘米　横 76.4 厘米　故宫博物院藏

等。江苏无锡人。先祖举家渡江南迁，卜居于无锡常州间梅里之
祗陀村，亦为山明水秀之胜境，遂永居于此。云林家甚富，诗、
书、画成三绝，有高士之称（图 21）。

云林幼年从梁溪王文友仁辅读书，文友无子，由云林奉养，
死后由云林殓葬，举葬于芙蓉峰旁之日，梁溪文士毕集，对云林
此种义举，咸加赞美。云林生长于富裕之家却轻财好义，喜助贫
困，亲族故旧得其赈济恩惠的不少，拙逸老人称其"神情朗朗，
如秋月之莹，其意气霭霭如春阳之和，刮磨豪习，未尝为纨绮子
弟态"。

云林性淡泊高雅，读书作画，不治生产，《倪云林表》云：

先生娶蒋寂照女史为室……年廿九入新道教……先生居
无锡东郭玄文馆兼旬，终日与古人古书相对忘形，读书研
道，啜茗自乐，乃作《玄文馆图》，并赋诗题之。

延王文友教读之后，卅岁前云林已开始学画。且倾心于道教，尝居玄文馆习静数年，与当时诗人高青邱、虞集等常有诗文酬唱。如高青邱次云林韵有"闲来玄馆游"句，虞集亦有《饮元镇玄文馆》诗。云林有关玄文馆之诗甚多，抄录一首如下：

<div align="center">二月十日玄文馆听雨</div>

卧听夜雨鸣高屋，忽忆陂塘春水生。何意远林饥独鹤，若为幽谷滞流莺。成丛枸杞还堪采，满树樱桃空复情。二月江头风浪急，无机鸥鸟亦频惊。

玄文馆乃云林好友玄中真师所建，《玄文馆读书》有引云：

余友玄中真师在锡山东郭门立静舍，号玄文馆，幽虚敞朗，可以闲处，至顺壬申岁六月，余处是兼旬，谢绝尘事，游心澹泊，清晨栉沐，竟遂终日与古书古人相对，形忘道接，翛然自得也。又西神山下有好流水，味甚甘冽，与常水异，馆去西神山远不出五里，故得朝夕取水，以资茗荈之事，居兹馆读书研道之暇，时饮水自乐焉，乃赋诗曰：

真馆何沉沉，寥廓神明居。阳庭肃宏敞，丹林郁扶疏。眷言兹游息，脱屣营利区。檐楹初日丽，池台凉雨余，焚香破幽寐，饮水聊抒徐。潜心观道妙，讽咏古人书。怀澄神自怡，意惬理无遗。谁云黄唐远，泊然天地初。回首抚八荒，纷攘蚍蜉如。愿从逍遥游，何许昆仑墟。

借此可见其对道教之造诣，五十岁以后云林复参禅学，顾元庆《云林遗事》称：

> 元镇好僧寺，一住必旬日，籥灯木榻，萧然晏坐，时操纸笔，作竹石小景，客求必与。

云林狷介有洁癖，曾建幽静高洁之堂屋，作为晦匿之所。最著名者有清閟阁，依窗而望，远浦遥山，云霞变幻，尽入眼帘。又有云林堂、道闲仙亭、朱阳宾馆、雪鹤洞、萧闲馆、海岳翁书画轩斋等，周南记清閟阁事云：

> 居所为阁，名清閟，幽回绝尘，中置书数千卷，悉为手所校定，左右列诸琴，松桂兰竹香菊之属，敷纡缭绕，外则乔木修篁，蔚然深秀。

云林在阁中，时与名流高青邱、杨维祯、张伯雨相聚，作诗、挥笔、鸣琴、举杯。张端述阁中悠闲岁月云：

> 晏坐清閟阁，如泊世累，或作溪山小景，阁前砌以白乳瓷，植杂色花卉，隙时濯清水，如花叶堕萎，则以长竿取之为黏櫾，盖恐人足践入致污也。云林出入必携书画舫、笔床、茶灶、清閟阁中借以青毡，备足履百个，使客一一更替，始得入其中，雪鹤洞以白毡铺陈，几案以碧云笺覆之，俗士如索钱，则置钱于远所，使索者自取之，此盖厌其污衣

也，盥如一度使用，则易水数十度，冠服一日亦拭数十度。

云林洁癖，绝类海岳翁，从建造海岳翁书画轩斋、米南宫石刻遗像，作《拜石图》等均可见他对米元章艺术之赞赏。云林堂较清闷阁为胜，名流上客常出入其间，堂前植碧梧桐，四周列奇石，堂中东设古玉器，西陈古鼎、酒樽、法书、名画，俯仰其间，悠然自得，有诗纪其事：

　　逸笔纵横意到成，烧香弄翰了余生，窗前竹树依苔石，寒雨萧条待晚晴。

此段时光是他最惬意之时。《明史》记载云林散财弃家，驾扁舟一叶，奉老母、携妻子流浪太湖。元季祸乱，江浙陷于烽火之中，云林曾寄居南湖陆玄素家，后在笠泽借一小屋称蜗牛庐，与王蒙、高青邱及伧侣道士等诗文书画酬酢至殷。晚年流落异乡，孤单寂寞，遂有还家之想，乃作怀归诗以寄情，又有《岁在甲寅中秋夜寓姻亲邹氏病中咏怀》云：

　　经旬卧病掩山扉，岩穴潜神似伏龟。身世浮云度流水，生涯煮豆爨枯萁。红螺卷碧应无分，白发悲秋不自支。莫负尊前今夜月，长吟桂影一伸眉。

终而客死他乡，享年七十四岁，友人为之料理身后。"生死穷达之境，利衰毁誉之场，自其拘者观之，盖有不胜悲者，自

其达者观之，殆不值一笑也，何则？此身亦非吾所有，况身外事哉。"这是云林对人生事物的看法，他的人生观是旷达的，于生死穷达、利衰毁誉并不萦系于怀，故其画境萧散旷远，千古一人。

云林之艺术成就，书法从隶入手，翰札奕奕有生气，极似薛曜书之"石淙诗"与徽宗皇帝之"瘦金书"。晚年法书稚拙枯淡。董其昌言云林书云："书法雅劲沉静，如老僧入定。"《云林遗事》论其书谓："书逼黄庭。"

云林雅嗜古书家作品，有《题唐张旭春草帖》《题唐怀素酒狂帖》《题东坡村醪帖》等。又爱于墨，有《赠墨生吴善》《李文远还制墨》《次吴寅夫韵》等诗。抄录一首如下：

赠墨生沈学翁

沈学翁隐居吴市，烧墨以自给。所谓不汲汲于富贵，不戚戚于贫贱者也。烟细而胶清，黑若点漆，近世不易得矣，因赋赠焉。

桐烟墨法后松烟，妙赏坡翁已久传。麋角胶清莹玄玉，龙文刀利淬寒泉。

山廧惟珍白鹅帖，云窗谁录古苔篇。爱尔治生吴市隐，收煤一室数灯然。

云林之诗，枯淡幽高，一如晋代之陶渊明，唐之王摩诘、韦应物，可与其画风相应。钱溥曾有一段绝赞云：

予谓其清新典雅，迥无一点尘俗气，固已类其为人，然置之陶、韦、岑、刘间，又熟今也耶！

云林之诗深得陶、柳之法，绝无一点元人诗秾丽之气，故杨维祯评云：

> 元镇之诗，材力似腐，而风致近古。

试举其《西湖竹枝词》于下：

> 愁水愁风人不归，昨夜水没钓鱼矶。蹋尽莲根苦无藕，着多柳絮不成衣。
>
> 桐树原栽金井西，月明照见影离离。不若苏公堤上柳，乌鸦飞去鹧鸪啼。
>
> 钱王墓田松柏稀，岳王祠堂在湖西。西泠桥边草春绿，飞来峰头乌夜啼。
>
> 春愁如雪不能消，又见清明插柳条。伤心玉照堂前月，空照钱塘夜夜潮。

再揭云林题画诗若干首于后：

管夫人竹

> 夫人香骨为黄土，纸上萧萧墨色新。凄断鸥波亭子上，镜台鸾影暗凝尘。

题赵荣禄墨竹

缘江修竹巧临模，惨淡松烟忽君尤。乱叶写空分向背，寒流篆石共荣纤。

春渚云迷思鼓瑟，青崖月落听啼乌。谁怜文采风流意，谩赏丹青没骨图。

题王叔明《岩居高士图》

临池学书王右军，澄怀观道宗少文。王侯笔力能扛鼎，五百年来无此君。

题大痴画

山木苍苍飞瀑流，白云深处卧青牛。大痴胸次多丘壑，貌得松亭一片秋。黄翁子久虽不能梦见房山、鸥波，要亦非近世画手可及，此卷尤其得意者，甲寅春倪瓒题。

其诗幽淡、素朴之中，别具真挚之情意。

云林之绘画，是继承南宗正统，从王维及荆、关、董、巨、米、高，至元四大家而奠定了中国文人画之基础。所谓气韵生动，解衣磅礴纯艺术之真生命，由高简逸趣风格中传达出，他自题其画谓：

> 仆之所谓画者，不过逸笔草草，不求形似，聊以自娱耳，近迂游偶来城邑，索画者必欲依彼所指授，又欲应时而得，鄙辱怒骂，无所不有，冤矣乎，讵可责寺人以不髯也。

作画聊以自娱，不求悦于人，尤见孤怀雅志。又自题《墨

竹》，说明画竹的态度与作风云：

> 以中每爱余画竹，余之竹，聊以写胸中之逸气耳，岂复较其似与非，叶之繁与疏、枝之斜与直哉，或涂抹久之，他人视以为麻为芦，仆亦不能强辨为竹，真没奈览者何，但不知以中视为何物耳。

云林作画，岸然不顾俗眼，逸笔草草，一开一合，章法极其简单，《画史会要》云："殊无市朝尘埃气。"确是的论。山水着色甚少，好荆关画，爱其笔法之清素。又画山水，不用图章，不置人物，唯《龙门独步图》一幅，路中昂然一僧，或问之，曰："今世那复有人。"他襟怀高旷，天资奇异，虽一树一石，仍使学者莫能窥其涯。故学元人笔墨，从大痴、黄鹤、仲圭三家入手，纵不得似，尚有可观，唯学云林则无不失败。后人精如沈石田、王石谷亦不得其妙，故董其昌、恽南田皆云："米芾后之第一人也。"

云林早年虽以董北苑、关仝、李营邱为师，及乎晚年，重在写胸中逸气，不计工拙，乃一变古法而为天真幽淡之新风格。喜作平原疏木，远岫寒沙，隐隐遥岑，盈盈秋水，笔墨不多而意味无穷。此种古淡天然之画，于元四大家之中可称逸品，文徵明尝评："元季高士推倪、黄二君，绘事清绝，即其人亦卓荦不群。"实有真理。

（四）吴镇

吴镇，字仲圭，浙江嘉兴魏塘镇人，因其家四周环植梅花，故号梅花庵主、梅花道人。善画山水竹石，每题诗其上，当时称为三绝。梅道人预想元末必起大乱，因自营生圹，竖立一短碣，题云："梅花和尚之塔。"遂自号梅花和尚、梅沙弥。《嘉兴县志》称：

> 吴镇，字仲圭，性高介，善画山水竹石……富室求之不得，惟赠贫士，使取直焉……国朝洪武中卒，高学士巽志评其画如老将搴旗，劲气峥嵘，莫之能御，人以为名言。论曰："仲圭遗墨，吴中人多宝惜之，去今百余年，其风流尚可想见。遭元之乱，深自晦匿，托名方外，意固有在乎，又闻仲圭兄元璋，尝从毗陵柳天骥，讲天人性命之学，而仲圭亦尝以易数设肆武川，推人休咎，言多警世，岂亦严君平之流也耶。"

据此可知仲圭少时家贫，与兄元璋曾师事毗陵柳天骥，耽精易理，垂帘卖卜，借得糊口之资。后来画名渐高，遂居乡里，作诗描画。他的一生大半时光都在家乡，陈继儒《梅花庵记》云：

> 元末腥秽，中华贤者，先几远志，非独远避兵革，且欲引而逃于弓旌征辟之外……生则渔钓咏歌，书画以为乐，垂殁则自为墓，以附于古之达生知命者，如仲圭先生盖其一

也……先生书仿杨凝式，画出入荆关董巨，初虽无意于啖名，而品格既真，则声价自不能压之使下。画苑推元四大家，必屈指先生，断纸残碑，所至珍宝。

可以推想其恬适生活及人品价值。倪云林题仲圭山水画有诗纪云：

> 道人家住梅花村，窗下松醪满石尊。醉后挥毫写山色，岚霏云气淡无痕。

正是仲圭生活写照。他性情耿介高卓，既不肯随便为人役，亦不愿作为俗人赏之画，《容台集》记载他设肆武林，鬻画生涯，门可罗雀，无人顾问云：

> 吴仲圭……本与盛子昭比门而居，四方以金帛求子昭画者甚众，而仲圭之门阒然，妻子颇笑之，仲圭曰："二十年后不复尔。"果如其言。盛虽工，实有笔墨畦径，非若仲圭之苍苍莽莽有林下风气，所谓气韵非耶。

按盛子昭，名懋，祖籍临安，善山水、人物、花鸟。始学陈仲美，略变其法，精绝有余，特过于巧，故一般俗眼多能赏识。而仲圭之画派，在明初却独树一帜，自洪武、永乐以至成化、弘治年间，可说尽是梅道人天下。明人最心服仲圭，而推崇备至者，莫如沈石田。此翁云：

吴仲圭得巨然笔意，墨法又能轶出畦径，烂漫惨澹当时可谓自能名家者，盖心得之妙，非易可学。

他深知仲圭功夫不易学，因为仲圭之妙，在"墨汁淋漓，古厚之气，扑人眉宇"。张庚评其画谓：

道人画山多高危，其皴法多披麻，不独在墨烘圆点。

仲圭山水画，构图奇峭，用墨简劲，虽师古人，亦能自立家法，作画惜墨如金，不轻率下笔。不但善画山水，亦善写意竹石。山水画法，遥承王摩诘，近师董源、僧巨然。董其昌《画禅室随笔》云：

文人之画自王右丞始，其后董源、僧巨然、李成、范宽为嫡子……吴仲圭皆其正传。

读台北故宫博物院所藏《渔隐图》《溪山深秀图》等，便知其笔力渊劲与墨气之沉郁，绝无半点粗犷烟火气。而一幅《清江春晓图》（图22），全是巨然，其睥睨余子，从而可知。仲圭画竹师文与可，并著有《文湖州竹派》一书，将他以前及当时之画竹能手，凡二十五家，分别评核。《宝颜堂秘笈》及《学海类编》皆收录此书，版本相同。

文人画派一入宋代，有所谓墨戏一法。文人画家多善书法，利用书法之用笔，如笔力、笔势、间架等要素，运用于绘画艺

图 22　吴镇《清江春晓图》　绢本设色　纵 114.7 厘米　横 100.6 厘米
台北故宫博物院藏

术，来描绘梅、兰、竹、菊、松石等以寄胸中之情兴与逸致，融入了禅味与诗趣之写意作品，文人画派至此真奠定了稳固基石。顾恺之所谓"迁想妙得"，谢赫所谓"气韵生动"，都在画面上表露无遗。

仲圭生于元世祖至元十七年（1280），卒于元顺帝至正十四年（1354），享寿七十有五岁。其里梅花庵后，有梅花和尚之塔，即仲圭之墓，《浙江通志》载黄鲁德《仲圭墓诗》一首，录于下：

老子平生学蓟邱，晚年笔法似湖州。画图自写梅花号，荒草空存土一抔。

世乱频仍，几经兵劫，梅花墓在荒烟乱草中，断碣残碑，早已不存，能无慨乎。

第六章　明代山水画家开仿古之画风

中国艺术就绘画言，由于唐、五代、宋、元各代绘画遗产甚为丰富，故明代沈石田、文徵明、董其昌辈皆法荆、关、董、巨，以复古为号召，董其昌《画禅室随笔》论文人画云：

> 文人之画自王右丞始，其后董源、僧巨然、李成、范宽为嫡子，李龙眠、王晋卿、米南宫及虎儿，皆从董、巨得来。直至元四大家黄子久、王叔明、倪元镇、吴仲圭皆其正传。吾朝文、沈则又遥接衣钵，若马、夏及李唐、刘松年又是李大将军之派，非吾曹易学也。

董氏之主张，对中国山水画之宗派和源流，说得简明、清楚。元四大家已创立明清五百年来山水画的根基，直到今天还没有人能超越他们的范围。明代山水画，虽号称大家的，也很少能突过前人。至于花鸟画则大不相同。明初花鸟画虽多系宗法徐、黄，但不久风格演变，翻多新意，成为明代花鸟画之特色，为清代常州派开辟一条新途径。此外，人物、梅竹杂画等也有不少名家，承先启后，为世所宗。

明代山水画家开仿古之画风，山水画到明清已渐衰落，各立门户，自为标榜。因此明代山水画派别甚多，大别之，可分为：一、浙派；二、院派；三、吴派。至于以后的松江派、华亭派、云间派、

苏松派、姑熟派等名目，则都是吴派的支流。兹分别论述于下。

一、浙派

浙派画风，大抵从南宋院体脱胎，将刘松年、李唐、马远、夏圭一派山水，冶为一炉。在明初画院最为流行，特点是浑厚沉郁。钱塘戴进出，用其挺拔雄健之笔和马、夏浑厚沉郁之趣，融会贯通，遂开创了明代山水画的浙派。董其昌题戴氏《仿燕文贵山水》（图23）云：

　　国朝画史，以戴文进为大家，此学燕文贵，淡荡清空，不作平日本色，更为奇绝。

足证对戴氏作品之备极推崇。

吴伟继戴氏之后，衍为江夏派，实为浙派之支流。至大梁张平山（路）、上虞钟钦礼（礼）、道士张复阳（复）、金陵蒋三松（嵩）等，用焦墨枯笔，点染粗豪，板重颓放，遂至躁而不振。明何良俊《四友斋画论》评当时浙派云：

　　如南京之蒋三松、汪孟文，江西之郭清狂，北方之张平山，此等虽用以揩抹，犹惧辱吾之几榻也。余前谓国初人作画，亦有但率意游戏，不能精到者，然皆成章，若近年浙江人，如沈青门（仕）、陈海樵（鹤）、姚江门（一贯）则初无所师承，任意涂抹，然亦作大幅赠人，可笑、可笑。

图23 戴进《仿燕文贵山水》 纸本墨笔
纵98.1厘米 横45.9厘米 上海博物馆藏

笔墨不能纯粹，时有犷悍之气，形成江湖恶习。明屠隆《画笺》也说：

> 如郑颠仙、张复阳、钟钦礼、蒋三松、张平山、汪海云辈，皆画家邪学、徒呈狂态者也，俱无足取。

而无足取之缘由，在清李修易《小蓬莱阁画鉴》中说得更具体：

> 浙派之失有四：曰硬、曰板、曰秃、曰拙。肇于戴进，成于蓝瑛。

蓝瑛为浙派后劲，虽欲振弊起衰，但其时吴派的势力骎盛，已不能再与抗衡，终成为强弩之末。

二、院派

南宋院体画，可分为两种风貌。一派是笔尚细润雅秀，色主青绿金碧的刘松年和李唐的工整派。一派是水墨淡彩，行笔粗率的马远、夏圭的苍劲派。明初两派并行于画院，是画坛的主流。后来临马、夏的以戴进最有成就，别创浙派。于是临摹刘松年、李唐的被称为院派，此派从学的人极多，其中以周臣、唐寅、仇英为最著名。唐寅（图24）从李唐入手，其师周臣是纯粹北派。仇英（图25）学刘松年、赵伯驹，以青绿见长，可与宋人争一席之地，可惜享年不久长，画又极其精工，后人难于学步，所以此派虽风靡一时而流传不远。

图 24　唐寅《观瀑图》
纸本设色
纵 103.6 厘米　横 30.3 厘米
台北故宫博物院藏

图 25　仇英《桃源仙境图》
绢本设色
纵 175 厘米　横 66.7 厘米
天津市艺术博物馆藏

三、吴派

在明代帝王大力提倡南宋院画，浙派风靡画坛的同时，在江南苏州、无锡和太湖沿岸的士大夫，继承元四大家的文人画传统，鄙视画院供职的画家，其中代表人物，列表于下：

姓名	籍贯	艺术简介	见于著录
赵原	莒城（寓苏州）	字善长，号丹林。山水师法董源、巨然、王蒙，善用枯笔浓墨，风貌郁苍雄丽，兼写竹，名为龙角凤尾金错刀，在当时颇负盛名	《图绘宝鉴》卷五、《无声诗史》卷一、《明画录》卷二
陈汝秩	清江（寓苏州）	工诗文。善山水，宗唐宋，设色有李思训、李成之标致	《姑苏志》、《吴县志》、《六研斋三笔》、《明画录》卷二
陈汝言	清江（寓苏州）	工诗画，与王蒙最为契厚。有《秋水轩稿》。画山水宗赵孟𫖯，行笔清润，兼工人物	《明画录》卷二、《画史会要》
徐贲	长洲（今苏州）	字幼文，号北郭生，工诗善书，画极雅澹。山水师法董、巨、倪瓒，笔墨遒丽清润。作品《蜀山图》（台北故宫博物院藏）	《无声诗史》卷一、《明画录》卷二

姓名	籍贯	艺术简介	见于著录
杜琼	吴县（今苏州）	字用嘉，号鹿冠道人。明经博学，书画皆精。山水宗董源、王蒙，多用干笔皴擦，淡墨烘染，风格秀拔。作品《南湖草堂图》（台北故宫博物院藏）。善诗文，著有《东原集》《纪善录》《耕余杂录》等	《图绘宝鉴续纂》卷一、《无声诗史》卷二、《明画录》卷二
沈贞	长州	字贞吉，号南斋，又号陶然道人，沈周伯父。山水师董源、杜琼。年八十三尚为沈周题《秋林曳杖图》	《图绘宝鉴续纂》卷一、《明画录》卷三、《吴郡丹青志》
沈恒	长洲	字恒吉，号同斋，沈周父。山水师杜琼	《图绘宝鉴续纂》卷一、《明画录》卷三、《吴郡丹青志》
徐有贞	吴县	行草得怀素、米芾风，真书法欧阳询。工山水，清劲不凡	《明史·徐有贞传》《清河书画舫》《书史会要》
刘珏	长洲	善诗，工律体，有《完庵集》。山水师法吴镇、王蒙，风格苍润，并擅花鸟。书法宗李北海	《无声诗史》卷二

姓名	籍贯	艺术简介	见于著录
赵同鲁	长洲	沈周之师。善诗文，著有《仙华集》。所作山水，涉笔高妙。精于品鉴	《无声诗史》卷六、《明画录》卷三
杨基	吴中	著有《论鉴》。善写山水竹石，墨竹得文同、苏轼之法，为明初画竹名手	《图绘宝鉴》卷五、《明画录》卷七
顾因	苏州	山水初师董源，后入众家	《无声诗史》卷六
郑禧	苏州	善水墨山水，师董源笔法。墨竹、禽鸟则师法赵孟頫	《图绘宝鉴》卷五、《明画录》卷二
虞堪	长洲	工诗。蓄画甚富。画山水殊有思致	《明画录》卷二
谢晋	吴县	工诗。有《兰庭集》。山水师王蒙、赵原	《明画录》卷三
王绂	无锡	字孟端，号友石生，亦号九龙山人，工山水，学元四家，以王蒙为主。用笔疏阔，气象雄伟。永乐间以墨竹名天下，得师法于文湖州、吴仲圭	《明画录》卷七
周砥	吴县（寓无锡）	工文辞，雅精六法，山水学黄公望。著有《荆南倡和集》	《明画录》卷二

姓名	籍贯	艺术简介	见于著录
俞泰	无锡	画山水，参黄子久、王叔明两家笔法，为人恬雅，发于诗文书画，咸有冲和澹远之致	《明画录》卷三
金铉	华亭	字文鼎，诗文流丽，著有《凤城稿》《尚素斋集》，尤工章草。山水师黄公望、王蒙	《明画录》卷三
金钝	华亭	金铉弟，工画法，所画山水有家法	《明画录》卷三
金锐	华亭	金铉弟，工山水	《明画录》卷三
夏衡	华亭	字以平，工书法。山水师黄公望	《无声诗史》卷六、《明画录》卷三
陈珪	常熟	山水师米芾父子，笔意高简，颇自爱重	《苏州志》《海虞画苑略》
钱复	常熟	能诗画。山水入董源之室	《明画录》卷三
夏昺	昆山	夏泉兄。山水学高克恭。尝作《灵山岚树图》，有疾闪飞动之势	《无声诗史》卷一
金润	江宁	书类赵孟頫。画山水法方从义。所作天真横溢，被推为神品	《无声诗史》卷六

姓名	籍贯	艺术简介	见于著录
张羽	浔阳（寓吴县）	画山水师米友仁、高克恭两家，笔力苍秀。工诗文。著有《静居集》	《无声诗史》卷一、《明画录》卷二
夏仪甫	吴兴	能诗。长于山水。与张羽、刘佐、周悼、沈贯友善，吟咏唱酬。画有《天目山房图》传世。	《明画录》卷二
张宁	嘉兴	工人物、山水。能诗。所作《虚亭飞瀑图》，现藏美国克利夫兰美术馆	《无声诗史》卷一、《明画录》卷三
姚绶	嘉兴	工诗画。山水学吴镇、赵孟頫、王蒙。擅花鸟，亦善画竹	《无声诗史》卷二
骆骧	嘉兴	能诗，有《言志集》。画山水法黄公望、倪瓒，而得其宕逸	《明画录》卷二、《嘉兴府志》
张文枢	德清	画山水学董源、巨然，笔法苍秀，亦善画竹、能书	《图绘宝鉴》卷五、《明画录》卷二
张子俊	浙江	官礼部员外郎。山水宗荆、关一派	《明画录》卷二

以上画家，在明朝初年都是南宗山水名家，其中以赵原、徐贲、王绂、杜琼、刘珏等人较为出色，而推王绂为佼佼者。

在画史上，王绂等人是元明之际的转承人物，其后杜琼、刘珏直至沈周、文徵明的吴门画派，虽然是继承了王绂这一系统，

但在沈周、文徵明成名后，直与元四大家并列。王绂等人成了过渡时代的人物，不为一般人所注意，他们虽未列入大家之林，但都是吴派的前驱。

沈周、文徵明确立了吴派，当时声势已凌驾浙、院二派之上。嘉靖以后，浙院两派后起无人，渐见凋落，而吴派则人才辈出，如文氏一门，寿承（彭）、休承（嘉）、德承（伯仁）、彦可（从简）、启美（震亨），还有长洲白阳山人陈道复（淳）、吴县谢时臣（思忠）、吴县钱叔宝（穀）、长洲陆子传（师道）及其子（士仁）、山阴徐文长（渭）、项元汴（子京）等人各持荆、关、董、巨之旗帜相号召，董其昌复以崇望硕德，倡尚南贬北之论，晚明画坛遂成吴派天下，兹将吴派重要作家择要著录于后。

（一）沈周

沈周字启南，号石田，晚号白石翁，长洲人（今苏州）。生于明宣德二年（1427）丁未，卒于正德四年（1509），享年八十三岁，为明代画家第一人。

祖父澄，能诗文、善绘画，永乐间举人，住长洲西庄，喜交游。澄有二子，长子贞，字贞吉，号南斋，又号陶然道人，山水师董源。次子恒，号同斋，师九龙山人王绂及鹿冠道人杜琼，便是石田之父亲。沈家与刘珏是亲戚，刘氏在元末明初乃元四大家画派之翘楚，石田既承家学，益以天资与功力，遂成明代吴派山水画之宗主。

石田天性淡泊，少年曾从乡前辈陈孟贤学诗文，年十一游南都，作百韵诗呈巡抚侍郎崔恭，恭大为激赏，称之为王子安（勃）

图 26　沈周《京江送别图》　纸本设色　纵 28 厘米　横 159 厘米　故宫博物院藏

复生。他的诗名早著，画名尤大，曾以诗文孝弟被举为贤良方正，但力辞不仕，过着隐逸生涯。生平喜游名山大川，每至一处，必写真景，并赋诗以纪事。传世画迹中，有《京江送别图》（图 26）、《吴中山水》、《西山纪游图》、《两江名胜》、《吴江图》、《太湖图》、《灵隐山图》、《吴门十二景》、《飞来峰图》等，都是记游寄兴之作。其刚劲婀娜、大气磅礴的笔法，五百年来亦不见第二人。王穉登《吴郡丹青志》：

　　先生绘事为当代第一。山水、人物、花竹、禽鱼悉入神品，其画自唐宋名流及胜国诸贤，上下千载，纵横百辈，先生兼总条贯，莫不揽其精微。每营一障则长林巨壑，小市寒墟、高明委曲、风趣泠然，使夫览者若云雾生于屋中，山川集于几上，下视众作，真培塿耳，一时名士如唐寅，文璧之流，咸出龙门，往往致于风云之表，信乎国朝画苑，不知谁当并驱也。

石田艺术成就不但被当时的批评鉴赏家一致公认为明代第一，甚至还有认为古今一人的，评价之高，屡见当时文献。明代焦竑《澹园续集》载沈周临梅道人《秋江待渡图》云：

> 启南画于北苑、巨然诸名家，无不撮其胜而奄有之……奠明兴第一手也。

明邢侗《来禽馆集》记沈周画卷：

> 启南先生画法高一代，所为阔帧巨幅，位置稳密，水墨淋漓，天工人巧，蔑以加矣。

作品传世颇多，早年极力模拟元四家，功力极深。而四家中唯独学倪云林轻描淡写之法，自谓难学。董其昌《画禅室随笔》云：

　　石田先生于胜国诸贤名迹，无不摹写，亦绝相似，或出其上，独倪迂一种淡墨，自谓难学。盖先生老笔密思，于元镇若淡若疏者异趣耳。

　　董氏《画眼》云："沈石田每作迂翁画，其师赵同鲁见，辄呼之曰：'又过矣，又过矣。'盖迂翁妙处实不可学，启南力胜于韵，故相去犹隔一尘也。"今以《策杖图》为例，此仿倪云林山水。写一高士，着履戴笠策杖于山溪曲径上，近处林木萧疏，叶不丰茂，枝皆挺直，小枝均作平行，皆倪氏画法之特色。虽不以折带皴写山石，然厚重老硬，正是沈周揣摩倪、黄简练笔意之传神处。董其昌题沈周册页云：

　　沈启南画以学元季四大家者为佳绝，就中学倪高士，尤擅出蓝之能。

　　以澹逸言，石田不能像倪云林，以浑朴言，石田笔性原本浑朴，故沈学倪画，雅澹中别有苍莽之气。《策杖图》满纸荒寒，是仿倪画之佳作。董其昌题沈周《仿倪山水》云：

　　王元美（世贞）评沈启南画谓，于诸体无不擅场，独倪云林觉笔力太过，此非笃论……国朝仿倪元镇者一人而已。

　　石田学倪，尽管自谓难学，但他才气过人，还是学到了倪画的妙处而自见本色。传世的《庐山高图》（图27），成于成化三

图 27 沈周《庐山高图》 纸本设色
纵 193.8 厘米 横 98.1 厘米 台北故宫博物院藏

年（1467）丁亥，沈周四十一岁时作。醒庵，陈宽号，为石田之师，此幅画祝其师七十大寿，故精力专注，特为杰出。笔法全仿王蒙，益以本身之功力，更觉浑朴雄健。山石先以淡笔皴染，再用浓墨逐层提破，云光山色，极为精彩。和后来的粗笔苍劲的画风有着明显的不同。李日华《六研斋笔记》谓：

> 石田绘事，初得法于父、叔，于诸家无不烂熳，中年以子久为宗，晚年乃醉心梅道人，酣肆融洽，杂梅老真迹中，有不复能辨者。

《艺苑卮言》云：

> 沈启南，父亦善画，能起雅去俗矣。至启南而造妙，凡宋元名手，一一能变化出入。而独于董北苑、僧巨然、李营邱，尤得心印。稍以己意发之，遇得意处，恐诸公未便过也。

可知石田早年学画是承父叔的指授，及长师法北苑、巨然、营邱。中晚年则又师法黄公望和梅道人，尤于黄、吴两家更能得其形神，毕肖乱真，神明变化，形成自家风格。喜以浓墨点苔，圆活生动，汪砢玉《珊瑚网》引乐卿跋石田画云：

> 尝闻翁积画盈箧，俱未点苔，语人曰："须清明澄澈时为之。"盖山水林石家，以苔为眉目，古人极不草草。

足见不轻易下笔，点苔之法全仿仲圭，《珊瑚网》载沈周跋吴镇《草亭诗意图》，记其推崇梅道人谓：

> 我爱梅花翁，巨老传心印。修此水墨缘，种种得苍润。树石堕笔峰，造化不能吝。而今橡林下，我愿执扫汛。

足见他对梅花道人之心服。再举《苍崖高话图》，此图全学仲圭，下笔圆浑而含蓄，用墨浓而至雄厚，虽布景不多，而山林清爽，秀气可挹。晚年自适之作，用笔如铁画银钩，力可扛鼎，而无丝毫霸悍之气。石田四十岁前多作小幅，文徵明《甫田集》题明沈周临王叔明小景云：

> 石田先生风神玄朗，识趣甚高，自其少时作画，已脱去家习，上师古人，有所模临，辄乱真诒，然所为率盈尺小景。至四十外始拓为大幅，粗株大叶，草草而成，虽天真烂发，而规度点染，不复向时精工矣。

据此可知粗豪苍劲独特面貌之形成在四十岁以后。画作有细笔、粗笔两种。细沈以《庐山高图》《两江名胜图》为代表，粗沈以《扁舟诗思图》(图 28)、《溪山访友图》为代表。

石田字法黄庭坚，晚年题写洒落，每侵画位，跋语诗词清真可诵。水墨写意花鸟别开生面，在画坛上与院体花鸟画分庭抗礼，此后批评家把宋元以来的工笔花鸟画称之为写形。清李佐贤《书画鉴影》载石田《佳果图》云：

图 28　沈周《扁舟诗思图》　纸本设色
纵 124 厘米　横 62.9 厘米　台北故宫博物院藏

绘事不难于写形，而难于得意……我朝寓意其间，不下数人耳，莫得其意而失之板。今玩石翁此卷，真得意者乎，是意也在黄赤白之外，览者不觉赏心，真良制也。

写意素雅清逸的花鸟画新风格，创造了"似与不似之间"的艺术形象，逐渐发展，有蓬勃之生命力。

（二）文徵明

文徵明初名璧，以字行，更字徵仲，别号衡山居士，长洲人（今江苏苏州），生于明成化六年（1470）庚寅，死于嘉靖卅八年（1559）己未，享年九十岁，著有《甫田集》。少学于吴宽，学书于李应桢，学画于沈周，皆青出于蓝冠绝一时，明何乔远《名山藏》：

沈周博学善画，徵明师之，得其仿佛，盖以神采更出周上……人称其兼有赵孟頫、倪瓒、黄公望之体。

对其推崇如此。传世的画作如《溪桥策杖图》（图29）、《仿吴镇山水》、《古木寒泉图》、《绝壑高闲图》，笔致挺拔，水墨淋漓，苍劲豪迈，足与石田抗衡，师法之外更出入宋元，于董源、巨然、郭熙、李唐、赵孟頫及元四大家工力尤深。谢肇淛《五杂俎》有："文徵仲远学郭熙，近学松雪，而得意之笔，往往以工致胜，至其气韵神采独步一时。"

笔意极秀婉精工，书卷之气更出石田之上。青绿作品如《兰

图 29　文徵明《溪桥策杖图》　纸本墨笔
纵 95.8 厘米　横 48.7 厘米　故宫博物院藏

亭修褉图》，着色如《江南春图》，淡着色如《石湖清胜图》，水墨如《绿荫长话图》，皆脱胎于赵孟頫。清梁廷枏《藤花亭书画跋》云：

> 待诏少喜小李将军、刘松年、赵千里，其后终不能弃尽本来面目，虽大气淋漓，粗中之细，若出性生，但于此中……晚年变为长林巨壑，蹊径往往小异大同。举其胸中所至熟，临时增减出之。此卷年六十五作，而所谓层岩叠巘，细如丝发者，犹依然三五少年抹粉施朱伎俩。

士大夫所赞赏的，正是秀雅清超，读清吴升《大观录》载吴宽跋文徵明《关山积雪图》可知：

> 文徵仲书画为当代宗匠，用笔设色，错综古人，闲逸清俊，纤细奇绝，一洗丹青谬习，此卷盖摹唐人笔也……信哉此公，神奇莫测矣。

同时画面层次分明，乱中见整，亦是文画之妙处，明詹景凤《东图玄览》：

> 近岁文徵仲作岁寒图，赠方太古槁木数十株，参差错杂，枝干互相缠纠，乃纠纷中层层可指，则其奇也，又后先一致，无半笔潦草，则其精也。

如此乱中有致，不至于杂乱无章。再举文氏《松阴曳杖图》，此画松下茅居，清流环绕，两人且行且语，施施而来，笔意工细，用墨枯淡，极得秀朗之致。文徵明画，大致而言皆极秀润，但少淋漓磅礴之气。

长洲文氏，自徵明后，累代善画，绵延至清代，见于著录者达数十人，可算是中国历代最大的书画世家。文泽流被，可谓极盛，其中尤以文彭、文嘉、文伯仁、文从简、文震亨、文俶等，其艺术具有独特之价值，前后辉映、蔚为大观。从学人数之多，在画史上可说空前。兹将文徵明弟子及其流派，列表于下。

姓名	籍贯	艺术简介	见于著录
陈淳	长洲	字道复，后更字复甫，一号白阳山人，曾从文徵明学书画。其写生，一花半叶，淡墨欹毫，得疏澹佚宕之致，兼喜山水，非其所长	《无声诗史》卷三、《明画录》卷六、《吴郡丹青志》
陈治	吴县	字叔平，居包山，因号包山，曾从祝允明、文徵明学诗文书画。工写生，花鸟独绝，得宋人遗法。山水好用侧笔，奇伟秀拔	《无声诗史》卷三、《明画录》卷六、《图绘宝鉴续纂》卷一、《吴县志》
王穀祥	长洲	嘉靖进士，花卉雅极多姿，兼长用拙。山水有奇气	《无声诗史》卷三、《明画录》卷六

姓名	籍贯	艺术简介	见于著录
钱毂	吴县	从文徵明学诗文书画。性劲直，一介不苟，画亦如之	《无声诗史》卷三、《明画录》卷六
周天球	长洲	少游文徵明门下。工书。画兰之妙，明代第一，竹石亦具所长	《无声诗史》卷七、《明画录》卷六
陆师道	长洲	字子传，号元洲，更号五州。进士。文徵明弟子，诗、文、书、画四绝，俱能传之，山水澹远类倪瓒，精丽者不减赵吴兴	《无声诗史》卷二、《明画录》卷四
朱朗	长洲	文徵明入室弟子，山水酷肖其师，每托文徵明名作画，或人以告，徵明笑曰："非子朗似我，乃我似子朗耳。"	《无声诗史》卷三、《明画录》卷六
周之冕	长洲	设色花鸟，最有神韵，论者以其能采陈淳、陆治之长。布局喜园林景物，极有新意	《无声诗史》卷三、《明画录》卷六
袁孔彰	吴县	山水学沈周、文徵明。能得其意象，用笔不苟，精秀绝伦。又精于仿制，所摹宋元名家及当时文徵明、唐寅之迹，几可乱真	《无声诗史》卷七、《明画录》卷五

姓名	籍贯	艺术简介	见于著录
王复元	长洲	曾事文徵明。工书画。山水类陈淳，写生仿陆治	《无声诗史》卷六
王宠	吴县	善山水，得黄公望、倪瓒墨外之趣。工诗、书、篆刻	《无声诗史》卷二
居节	吴县	字士贞，号商谷。文徵明高足弟子，山水画法简远，有宋人风韵	《无声诗史》卷三、《明画录》卷四、《苏州志》
殳君素	吴县	钱毂、文嘉入室弟子	《无声诗史》卷七
孙枝	吴县	善山水，师法文徵明。亦善花卉人物	《无声诗史》卷三、《明画录》卷五
钱贡	吴县	善山水，尤长于人物。山水出入于文徵明，颇有可观。人物仿唐伯虎，神似逼真	《无声诗史》卷三、《明画录》卷四
陈裸	吴县	善行楷。山水规摹宋元，神采焕发，能自名家	《无声诗史》卷三、《明画录》卷四
杜元礼	吴县	善画山水，其画力追文徵明、沈石田、唐寅三家。工小楷	《珊瑚网》《画髓元诠》
顾祖辰	吴县	能作小诗，老屋古松，门庭幽闃，虽近市，寂若空山，与文彭友善。作画萧散有致	《明画录》卷八

姓名	籍贯	艺术简介	见于著录
周顺昌	吴县	工画墨兰，间写山水。神韵自成	《明史本传》《周忠介年谱》
张允孝	华亭	少游文徵明之门，善画山水，兼工书法及篆刻	《无声诗史》卷六、《松江志》
陆昺	常熟	工诗画，少从文徵明游。书法、绘画得其遗意	《海虞画苑略》《常熟志》
黄昌言	太仓	善画山水，与文徵明游	《明画录》卷四、《画史会要》
李芳	秦州	与文徵明游，山水师法文徵明，但笔力不及	《明画录》卷五、《画史会要》、《历代画史汇传》
王孟仁	金陵	画山水清润有法，文徵明极喜之	《无声诗史》卷三、《明画录》卷三
严宾	江宁	家蓄名迹，精于鉴赏，画山水小幅尤精，酷似文徵明。亦善兰竹	《无声诗史》卷六、《明画录》卷三、《江宁府志》
王元耀	江宁	画山水从文氏父子入门，后学郭熙、巨然、倪瓒，颇有法度	《无声诗史》卷三
陈沂	宁波（居金陵）	工书画。七岁能摹古画，作诗文。官翰林院编修时，与文徵明论画，艺事更进	《金陵琐事》《宁波府志》

姓名	籍贯	艺术简介	见于著录
张尧恩	杭州	善画山水，颇得文徵明之意。其子锡兰亦善绘事，能绍家学	《图绘宝鉴续纂》卷一
王皋伯	福建闽清（一作闽县）	画师文徵明，精密秀雅	《福建画人传》《闽画记》
朱谋鹳垩		明宗室。山水花鸟兼文徵明、沈周、陆治之长	《画史会要》

据表所载可知文徵明以后，所谓吴派实际就是文派，在传承上末流更为细弱烦琐、干枯，读明范允临《输廖馆集》可以推想：

> 宋元诸名家，如荆、关、董、范，下逮子久、叔明……此皆胸中有书，故能自具丘壑，今吴人目不识一字，不见一古人真迹，而辄师心自创，惟涂抹一山一水、一草一木，即悬之市中以易斗米，画那得佳耶！间有取法名公者，惟知有一衡山，少少仿佛，摹拟仅得其形似皮肤，而曾不得其神理。曰："吾学衡山耳。"殊不知衡山皆取法宋元诸公，务得其神髓，故能独擅一代，可垂不朽，然则吴人何不追溯衡山之祖师而法之乎？即不能上追古人，下亦不失为衡山矣。

人人只学文派细密纤弱的风格，而新意生气尽失，所以清王原祁《雨窗漫笔》委婉曲折地评论：

明末画中有习气恶派，以浙派为最，至吴门、云间，大家如文、沈，宗匠如董，赝本混淆，以讹传讹，竟成流弊，广陵白下，其恶习与浙派无异，有志笔墨者，切须戒之。

于是董其昌开创画界新气象，画坛中心由苏州移至松江，形成明末松江画派，实则为吴派之支流。

文徵明虽以山水名家，他的花鸟画不论内容和形式都有新意。书法则四体（真、草、隶、篆）皆能，王世贞《文先生传》述其学云：

书法无所不规，仿欧阳率更、眉山、豫章、海岳，抵掌睥睨。而小楷尤精绝，在山阴父子间，八分入钟太傅室，韩李而下所不论也。

徵明《四体千字文》颇著名，藏经纸本。后纸自书二跋、陈淳一跋，引首周天球题"书法四体"四大字。又有《杂花诗》，是八十九岁时行草书旧作，《咏杂花诗》十二首亦藏经纸本，以上均见《墨缘汇观》等著录。徵明为历朝法书名画碑帖题跋甚多，《学海类编》中列文待诏题跋凡二卷。诗文受业于吴宽，得其心传，诗文著述并茂，王世贞《文先生传》云：

先生好为诗，传情而发，娟秀妍雅，出入柳柳州、白香山，苏端明诸公，文取达意，时沿欧阳庐陵。

其诗清丽，收入《甫田集》中，清沈德潜、周准辑《明诗别裁》选其七律二首，抄录以见其诗格：

<div align="center">新秋</div>

江城秋色净堪怜，翠柳鸣蜩锁断烟。南国新凉歌白苎，西湖夜雨落红莲。美人寂寞空愁暮，华发凋零不待年。莫去倚阑添怅望，夕阳多在小楼前。

<div align="center">沧浪池上</div>

杨柳阴阴十亩塘，昔人曾此咏沧浪。春风依旧吹芳杜，陈迹无多半夕阳。积雨经时荒渚断，跳鱼一聚晚风凉。渺然诗思江湖近，更欲相携上野航。

（三）董其昌

董其昌字玄宰，号思白、香光居士，华亭人（今松江）。生于明嘉靖三十四年（1555），举万历十七年（1589）进士，官至南京礼部尚书，卒于崇祯九年（1636），享年八十二岁，著有《容台集》《容台别集》《画旨》《画眼》《画禅室随笔》等。

玄宰善书，诗文名早著。四方征文乞请者接踵而至，清姜绍书《无声诗史》记其盛况有：

自上衮列卿，台察郡邑吏，赠远谒贵，非公文不腆，浮屠老子之宫，碑碣铭志之石，非公笔不重，断楮残煤，声价百倍。

《明史·文苑传》记时人推崇董氏法书云：

> 四方金石之刻，得其制作手书以为二绝，造请无虚日，尺素短札，流布人间，争购宝之，精于品题，收藏家得片语只字以为重……同时以善书名者，临邑邢侗、顺天米万钟、晋江张瑞图，时人谓邢、张、米、董，又曰南董、北米，然三人者，不逮其昌远甚。

玄宰天才俊逸，少负重名，及长得王世贞奖掖。华亭原为人文荟萃之地。明代自沈度、沈粲之后，南安知府张弼、詹事陆深、布政莫如忠及子莫是龙，都以善书法著称，玄宰较他们晚出，但对画法之造诣则超越诸家。原以宋米芾为宗，后来自成一家，闻名于世。清姜绍书《无声诗史》云：

> 其书无所不仿，最得意在小楷，而懒于拈笔，但以行草行世，亦多非作意书，第率尔应酬耳，若使当其合处，直可追踪晋魏……书较赵文敏亦各有短长，行间茂密，千字一同，吾不如赵，若临仿历代，赵得其什一，吾得其什七，又赵书因熟得俗态，吾书因生得秀色。

其自评如此。玄宰好画，自谓有夙因，见清徐沁《明画录》：

> 以书法重海内，画山水宗北苑、巨然，秀润苍郁，超然出尘，自谓好画有因，其曾祖母乃高尚书克恭之云孙女，所

由来者有自也。

玄宰画艺向为世人所推崇。按明顾凝远《画引》云："自元末以迄国初，画家秀气略尽，至成、弘、嘉靖间复钟于吾郡，名流辈出，竟成一都会矣。至万历末而复衰。幸董宗伯起于云间，才名道艺，光岳毓灵，诚开山祖也。"又明朱谋垔《画史会要》："其昌山水树石，烟云流润，神气具足，而出以儒雅之笔，风流蕴藉，为本朝第一。"他的画艺精，却颇自重，不肯轻与人作画。清周亮工《谈画录》及《列朝诗集》均有相同的记载谓："董其昌最矜慎其笔墨，贵人巨公郑重请乞者，多请他人代之，或点染已就，僮仆以赝笔相易，亦欣然为题署。"地位既高，又为巨室，家多侍姬，史称"购其真迹者，得之闺房者为多"，索画者甚多，不免有烦言，自不得不走闺房后门之路线。

至于玄宰画风，康熙《松江府志》云："画集宋元诸家之长，行以己意，论者称其气韵秀润，潇洒生动，非人力所及也。"元人多善用干笔，玄宰则善用湿墨，故其气韵苍厚，潇洒出尘。所作山水画，绍文徵明、沈周之遗绪，集文人画之大成，加以位高望隆，诗文、书法俱为一时之宗。余绍宋《书画书录解题》云：

> 明画至文（徵明）、沈（周）、仇（英）、唐（寅）而后，已极刻画绵密之能事，其不能不思变者势也。香光独特远而兴，遂开宗派。

玄宰之变革，远追王维、荆、关、董、巨、米、高。近师

赵孟頫、元四大家，而以黄公望为基础，稍加变化。《画禅室随笔》有：

> 余少学子久山水，中复去而为宋人画，今间一仿子久，亦差近之。

除致力于黄子久之外，更多吸取董、巨、米、高之精神。清王文治《快雨堂题跋》云：

> 殊不知沈、文诸公不能高过元人，香光直诣董、巨，其潇宕处，于巨师尤深。又参以米家父子及高尚书墨戏，烟云变灭，使人神消意远。以晋人波磔，运宋人皴染，大米而后，尽有香光。

此种画风，可说擅文、沈之能，尤善用墨，温润柔和、含蓄娴静，呈现出新风格，所以王文治《快雨堂题跋》又云：

> 香光书画，皆以韵胜。书之韵，突过唐人，画之韵，突过宋人，其逊于唐宋者在此，其不为唐宋所局者亦在此。

古雅秀润，闲逸清俊，将文人画之气味，推到更高境界。试读《夏木垂阴图》（图30），笔墨干湿，浓淡变化，确实韵味无穷，焕然一新。再读《奇峰白云图》，山村小景，境本寻常，奇峰矗立于天外，云影潀洞于林表，遂觉景况砲爽，分外宜人，画

图30　董其昌《夏木垂阴图》　纸本墨笔
纵 91.3 厘米　横 44 厘米　台北故宫博物院藏

山画树皆用淡墨起手，逐层加浓，树中如有烟气，山色明净而郁厚，皆见用墨之功。

玄宰绘画理论有不少精辟见解，他追求气韵超逸、幽雅绝俗的画境。而气韵生动则须读万卷书，行万里路，以扩大知识领域，增广见闻，提供创作题材，《画禅室随笔》云：

> 画家六法，一气韵生动，气韵不可学，此生而知之，自有天授，然亦有学得处，读万卷书，行万里路，胸中脱去尘浊，自然丘壑内营，立成鄞鄂，随手写出，皆为山水传神矣。

为此提出"画家初以古人为师，后以造化为师……不行万里路，不读万卷书，欲作画祖，其可得乎"。在传统山水画创作上，与唐张璪"外师造化，中得心源"同为千古名言。同时强调书法与绘画结合。《画禅室随笔》：

> 士人作画，当以草隶奇字之法为之。树如屈铁，山似画沙，绝去甜俗蹊径，乃为士气，不尔，纵俨然及格，已落画师魔界，不复可救药矣。若能解脱绳束，中便是透网鳞也。

此种绘画与书法相互关联的理论，脱胎于赵孟頫"石如飞白木如籀，写竹还应八法通"之思想。在笔墨技巧上要求熟中求生，以为"画与字各有门庭，字可生，画不可熟，字须熟后生，画须生外熟"。因为过于生，笔力易细弱。过于熟，刻画细谨则

生机全失，所以在熟中求生之时，反对刻、纤、细、弱等用笔之病。其论画，语多禅机，《画禅室随笔》云：

> 画之道，所谓宇宙在乎手者，眼前无非生机，故其人往往多寿。至如刻画细谨，为造物役者，乃能损寿，盖无生机也。

为求生机，甚至以熟中求生来品评神品和妙品，认为不斤斤细巧的画方是高雅之作。画面更讲究寓巧于拙，清吴升《大观录》载董其昌题画云：

> 每观古画，便尔拈笔，兴之所至，无论肖似与否，欲使工者嗤其拙，具眼者赏其真，书画同其一局耳。

此种评论以及反对浓重华丽的设色，主张设色得艳中之淡，妍而不甜，都是总结前人的经验而有所创造发明，对中国画学有莫大的贡献。

第七章　清初"四僧"与"四王"

清朝满族人入主中原，一切文物典章，大抵承袭前期，顺治、康熙、乾隆都是崇尚文艺，奖励学术，尤爱书画，著名的《佩文斋书画谱》《石渠宝笈》《秘殿珠林》等书画著录和《图书集成》《四库全书》等，都在康熙、乾隆两朝编成。清代虽无画院之设，但有内廷供奉、内廷祗候等职，以待画人。

清代山水画，初期几位明朝的遗民，痛祖国之沦亡，哀异族之宰割，想挽救危局，终因大势已去，徒以身殉，或发为文字，惨遭奇祸，因此一般奇节异行之士借丹青以发抒牢骚抑郁之气。所作山水，莫不奇肆豪放，为清初画坛生色不少，其中如金陵、扬州有石溪、石涛，江西有八大山人，安徽有弘仁，合称明末四僧。他们卓然独行，自辟蹊径，具独特之丰采。

当时董其昌画派的杰出人物王时敏、王鉴领袖画坛，弟子王翚，能镕铸南北古今于一炉，被誉为画圣。而王时敏之孙王原祁，继其传统，名倾朝野，门生学者遍天下，声势极盛，此四家合称四王。以后再由四王衍为娄东（王原祁派）、虞山（王翚派），千篇一律，陈陈相因，奉黄公望为远祖，董其昌为近宗，不特毫无变化，而且每况愈下，此风直至清末，并未稍变，其影响之大，可以想见。清李修易《小蓬莱阁画鉴》云：

我朝画学不衰，全赖董文敏把持正宗。其后烟客、麓

台、圆照、渔山辈，皆文敏功臣，至樗盦（方薰）、蒙泉（溪冈）则又遥接衣钵，虽一艺之微，文敏实有开继之功也。

可见清代山水画都在四王的势力范围笼罩之中。四王及吴历、恽南田合称六大家，他们都是吴人，生在同一时期，且是祖孙、叔侄、师友，关系密切。在画学上各有造诣，在画史上可与元代的黄公望、王蒙、倪云林、吴仲圭，明代的沈石田、文徵明、唐伯虎、仇英一起永垂不朽。尤其是王时敏和王鉴，在明末已享盛名，入清之后，领袖画坛。吴历虽出二王之门，但雄厚浑穆，突过时流，画品最高，晚年醉心宗教，从学者少。恽寿平天纵逸才，秀丽天成，山水之外，并擅花卉，为有清一代正统花鸟画之宗匠，所作山水较少，所以两家于当时画坛，影响不大。

明末清初，许多宗派各立门户，互相攻击，造成画坛的混乱。所谓正派、邪派自立蹊径，排斥异己之画风，而使创作形成公式化。清李修易《小蓬莱图画鉴》批评云：

然今之学南宗者，不过大痴一家，大痴实无奇不有，而学者仅得其一门，盖耳目为董尚书、王奉常所囿，故笔墨束缚，不能出其藩篱。

此乃针对王原祁及其门徒而言。而清王鲲跋徐溶《山水卷》云：

徐杉亭工画，师石谷、麓台。当时娄东、虞山齐名海

内，门弟子各尊其师，互有轩轾语，麓台闻之不怿，而石谷殊怡然，命杉亭执贽麓台。初见询以两家优绌。杉亭曰："先生之于石谷，犹青莲之于少陵也。青莲天才卓越，人不易学，少陵诗律精细，学不易到。李、杜两家卒不能偏废。"麓台以为知言，益重石谷而兼重杉亭。

细读此段题跋，可悟宗派之流弊，娄东、虞山同祖王氏犹有龃龉，其他画派相互攻击可知。再录清方薰《山静居画论》云：

> 国朝画法，廉州、石谷为一宗，奉常祖孙为一宗。廉州匠心渲染，格无不备，奉常祖孙独以大痴一派为法。两宗设教宇内，法嗣藩衍，至今不变宗风……海内绘事家，不为石谷牢笼，即为麓台械杻，至款书绝肖，故二家之后，画非无人，如出一手耳。

至此可见重模拟忽视师造化，画派虽多，诚衰落已极。清张庚《浦山论画》曾概括当时画坛情况云：

> 画分南北始于唐世，然未有以地别为派者，至明季方有浙派之目。是派也始于戴进，成于蓝瑛。其失盖有四焉：曰硬、曰板、曰秃、曰拙。
>
> 松江派国朝始有，盖沿董文敏、赵文度恽温之习，渐即于纤、软、甜、赖矣。金陵之派有二，一类浙，一类松江。

新安自渐师以云林法见长，人多趋之，不失之结，即失之疏，是亦一派也。罗饭牛崛起宁都，挟所能而游省会，名动公卿，士夫学者于是多宗之，近谓之西江派，盖失在易而滑。闽人失之浓浊，北地失之重拙。之数者其初未尝不各自名家，而传仿渐陵夷耳，此国初以来之大概也。

综上所论，清代画坛能推陈出新、古为今用的，有四僧、龚贤、梅清等，其中尤以石涛，无论画论、实践都有新意，惜后继无人，不能发扬光大。浙派自蓝瑛之后即告消沉，而王原祁却以正宗自居。《雨窗漫笔》云：

明末画中，有习气恶派，以浙派为最，至吴门云间，大家如文、沈，宗匠如董，赝本溷淆，以讹传讹，竟成流弊，广陵白下，其恶习与浙派无异，有志笔墨者，切须戒之。

位高望重，自足以影响画坛，并巩固了康熙之后三百年来有清一代以四王为中心的画风。

当此摹古风气，盛极一时之时，与之对立的有四僧，以大自然为范本，不受古法约束，具有鲜明个性，现将四僧、四王分别著录于下。

一、四僧

（一）髡残

髡残，一字介丘，号石溪、白秃，自称残道人，晚号石道人，湖南武陵人。俗姓刘，幼失恃，出家龙山三家庵，后住金陵牛首山，生于明万历四十年（1612），约卒于清康熙卅一年以后（1692），享年八十以上。石溪深研禅学，除与佛门弟子往来外，也与明末遗民如顾炎武、钱谦益友善，互以诗书酬唱，载之文集。

崇祯十七年（1644）清兵入关，后二年福王被掳，唐王及桂王立，各地纷起抗清，时石溪年已卅余岁，程正揆《石溪传》云：

> 甲申间，避兵桃源深处，历数山川奇辟，树木古怪……寝处流离，或在溪间枕石漱水，或在峦巇猿卧蛇委，或以血代饮，或以溺暖足，或藉草豕栏，或避雨虎穴，受诸苦恼凡三月。

避乱期间，历经艰苦，不改其志。后以抗清陷入低潮，乃愤而自剃其发，于四十岁遁迹空门，寄情书画。所作山水，苍茫沉厚，造境奇辟。

清程正揆《青溪遗稿》谓其与子久、叔明驱驰艺苑，未知孰先。清周亮工《集名家山水册》载龚贤论江南画家，首推髡残，

并以逸品称之，足见为同道所推崇。石溪遍临元四大家，尤偏好
黄鹤山樵，《中国名画集》载石溪《仿大痴设色山水图》，结构
繁复，用笔细微，虽言仿大痴，实似受王蒙之影响，自游黄山
后，构图采撷自然实景，诗题亦均为描述黄山诸景，略举画迹著
录，以体会画中所蕴含师造化之气息，台北故宫博物院收藏之
《山高水长图》（图31），右上角自题隶书"山高水长"四字，款
识云：

　　耸峻矗曳表，浩瀚周地轴。溪云起淡淡，松风吹谡谡。
乐志于其间，徜徉岂受缚。两只青草鞋，几间黄茅屋。笑看
树重重，爱兹峰六六。山高共水长，鹤舞与猿伏。可以立脚
根，方此对衡麓。

　　余住黄山时，每四序之交，朝夕晴雨之变，各得奇幻之
妙，令人难以摹想，此作《山高水长图》，盖常见天都山里，
处处峰插青天，泉挂虹霓，故有是作。至曲折细微之奥，岂
笔墨所能尽也哉，曳壤石溪残道者。

又张岳军先生收藏之《寒江罢钓图》，款识云：

　　世界阙一人，古镜阙一尺，凡物巨细，何可少此纤末者
耶，青溪太史以怪紫罗帐里乱撒珍珠，讵耐落在庞侍者手
中。此处正好作佛法合会，稍有余暇，仍以笔墨作供养。呵
呵！石溪残道者作于芙蓉峰之借榻畔。

图 31 髡残《山高水长图》 纸本设色
纵 321 厘米 横 127.8 厘米 台北故宫博物院藏

此幅是现存髡残画迹中极早之作品，芙蓉峰乃黄山三十六峰之一，当系游黄山时所作。黄山归来，画风丕变，摆脱古人束缚，香港刘作筹先生藏《天都溪河图》，款识云："余归天都，写溪河之胜，林木茂翳，总非前辈所作之境界耶，庚子秋八月五日，幽栖石溪残道者。"道人画原自黄公望及王蒙，无论师古、师造化，均能不为时习所囿，自成一家。

（二）朱耷

朱耷，亦名由桵，明宗室石城府王孙，字刃庵，号个山、雪个，后更号人屋、驴、屋驴、书年、驴汉。尝持《八大人觉经》，因又号八大山人，生于明天启五年（1625），卒年待考。

山人世居南昌，国变后，痛祖国之沉沦，愤而遁迹佁寺，面对残山剩水，借丹青以抒发抑郁不平之气。所作山水、花鸟、虫鱼、竹石，笔态墨纵，不拘拘于成法。尤以松、石、莲三种，誉为神品（图32）。花鸟画似受青藤影响，善用拙笔，风神天成。简洁处往往一笔两笔，即成一幅，静穆澹远，超尘拔俗，深得古人笔简形具之三昧。山水画，有水墨者，有淡设色者，仿佛出入黄大痴、倪云林之间，简峭中略带荒寒之意，萧散纯洁，似嫩而苍。书法先学钟王，后即变化无常，自成一家。

八大山人善于用熟练的技巧，寥寥数笔，极简而富野趣，呈现肃穆庄重的风格。《眼福编初集》载杨恩寿跋八大《画鹰图》云：

　　　　山人玩世不恭，画尤奇肆。尝有持绢素求画，山人草书

图 32 朱耷《墨荷图》 纸本墨笔 纵 178 厘米 横 92 厘米
八大山人纪念馆藏

一"口"字，大如碗。其人失色。忽又手掬浓墨横抹之，其人愈恚。徐徐用笔点缀而去。迨悬而远视之，乃一巨鸟，勃勃欲飞，见者辄为惊骇。是幅亦浓墨乱涂，几无片段，远视则怒眦钩距，侧翅拳毛，宛如生者，岂非神品。

此种简淡瘦劲，随意挥洒，深知变化之妙的作品，自饶天然神韵，现摘录诸家说法，以证一代艺苑奇杰，有超越前人之境界。《图绘宝鉴续纂》云：

> 僧雪个，南昌人，工写意花卉，奇奇怪怪。巨幅不过朵花片叶，善能用墨点缀。

陈鼎《八大山人传》云：

> 尤精绘事，常写菡萏一枝，半开池中，败叶离披，水面横斜，生意勃然。张堂中，如清风徐来，香气满堂。

此皆说明山人不循旧法，所作以简略胜。既无繁复的线条，又乏夺目之色彩，"预设墨汁数升，纸若干幅于座右，醉后见之便欣然泼墨"，自写胸中丘壑之精神于此可见。萧子良与荆州隐士杨虬书，所谓"素志与白云同悠，高情与青松共爽"，正是八大人格之写照。

（三）道济

道济，一名元济，字石涛，号清湘老人，又号大涤子、瞎尊者、苦瓜和尚、阿长、老涛、小乘客、牛个汉，其名号之多，可与倪云林前后比美。俗姓朱，名若极，朱明皇族，楚藩靖江王之后，生于明崇祯三年（1630），卒年待考。石涛不仅能画，对于诗文书法均所擅长，又传工于叠石作假山，现存扬州余氏万石园的亭园山石布置，据传即出石涛之手。

石涛的画风，偏重于主观的表现，呈现一片虚无缥缈，不着色相的格调。所谓"借笔墨以写天地万物，而淘泳乎我也""纵使笔不笔，墨不墨，画不画，自有我在"，也就是画要表现一个"我"字，有我的情感，有我的个性。他游历名山大川，在撷取山川之神、山川之韵、山川之质、山川之趣，喜画荒山枯树，茂草乱流，有一种苍凉寂寞之感。游山登局，大胆创新，造诣极高，李骥《大涤子传》云："（石涛）既又率其缁侣游歙之黄山，攀接引松，过独木桥，观始信峰。居逾月，始于茫茫云海中得一见之。奇松怪石，千变方殊，如鬼神不可端睨。狂喜大叫，而画以益进。"

录此可窥黄山在明末清初，对在山中避难的遗民画家大有启发。黄山石、松、云三奇，代表大地雄伟、造物变化的更有黄山的奇石，钟灵毓秀。本乎山川，深入名山大川，才能体悟道家问道与佛家洗尘之义，石涛又何尝不是以黄山为师，他题《黄山图》云：

> 黄山是我师，我是黄山友。心期万类中，黄峰无不有……何山不草木，根非土长而能寿；何水不高源，峰峰如线雷琴吼。知奇未足奇，能奇奇足首。

简要概括说明了黄山美的特征，《画语录》更具体地说：

> 山川天地之形势也。风雨晦明，山川之气象也。疏密深远，山川之约径也。纵横吞吐，山川之节奏也。阴阳浓淡，山川之凝神也。水云聚散，山川之联属也。蹲跳向背，山川之行藏也。

足见对大自然作过精细的观察与研究。所以《画语录》中，《蹊径章》《林木章》《海涛章》《四时章》与《资任章》，描述山水林石之情状与四时阴晴之变化，都极生动神妙。石涛自题画云：

> 盘礴睥睨乃是翰墨家生平所养之气，峥嵘奇崛，磊磊落落，从屯甲联云，时隐时现。人物草木，舟车城廓，就事就理，令观者生入山之想乃是。

创作之所以形成不同流俗的丰神气韵，要归功于养气有术。沉浸在大自然中，深悟大自然的气韵，无怪画面气充神足，表现自由自在的一片天机，足见禅宗教义的熏陶，儒家现实人生的精神，对石涛影响之深且大。

秦祖永《桐阴论画》，称石涛"笔意纵姿，脱尽画家窠臼，与石溪师相伯仲。盖石溪沉着痛快，以谨严胜，石涛排奡纵横，以奔放胜"。王时敏亦极相推崇，尝谓"大江之南，无出石师之右者"。所著《画语录》，词义玄妙，曲尽精微，为画学之名著。

（四）弘仁

弘仁，字渐江，号梅花古衲，本姓江，名韬，字六奇，歙县人。与休宁查士标、徽州孙无逸、休宁汪之瑞并称海阳四大家。《图绘宝鉴续纂》记：

> 僧渐江……善画山水，初师宋人，及为僧，其画悉变为元人一派，于倪、黄两家，尤其擅长也。

张庚《国朝画征录》："弘仁……山水师倪云林。新安画家多宗清闷法者，盖渐师导先路也。"周亮工《谈画录》云："喜仿云林，遂臻极境。"诸家著录皆称山水师倪瓒，淡远萧疏，备极清旷之致。崇尚宋元各家，又以自然为师，创出一种秀逸、奇峭、安闲、幽淡之独特风格（图33）。

明亡之后，蛰居山野，吟诗作画，所谓："我有闲居似辋川，残书几卷了余生。"他以佛家无为的人生观支配他的美学观，佛理通于画理，凭借虚无的宇宙观，用水墨冲淡的画法，将气韵呈现在景象中，创境清幽，意象空灵，笔法简练。

渐江山水画，师古人得其气韵骨法，师造化得其神骨性情。继承北宋，主要是荆、关、董、巨和范宽。取法元人，主要是倪

图 33　弘仁《松梅图》　纸本设色　纵 27.8 厘米　横 269.7 厘米
故宫博物院藏

云林、黄公望，但又不受羁绊。家近黄山，以黄山为画本，造景写生，尤为世重。所作《黄山真景》全以神骨气质胜。写景异于实景，表白了山水的人格化，大地肃穆荒寂，一树一山，一石一人，傲视山野，此为弘仁之以画喻志，此冷逸沉重之风格与四王异趣，他的偈外诗云：

> 画禅诗癖足优游，老树孤亭正晚秋。吟到夕阳归鸟尽，一溪寒月照渔舟。

可为他美学观之概括。

二、四王

（一）王时敏

王时敏，字逊之，号烟客，晚号西庐老人，太仓人。人呼之谓西田先生，明相国王文肃公锡爵之孙，以祖父庇荫，官至太常寺少卿，故后人又称为王奉常。生于明万历二十年（1592）壬辰，卒于清康熙十九年（1680）庚申，年八十九岁（图34）。

烟客在明季已享盛名，为董其昌、陈继儒所激赏。恽南田《瓯香馆画跋》记烟客画道渊源云：

> 娄东王奉常烟客，自髫时游娱绘事，乃祖父肃公属董文敏随意作树石以为临摹粉本，凡辋川、洪谷、北苑、南宫、华原、营邱、树法石骨、皴擦勾染皆有一二语拈提，根极理

图34 王时敏《仿黄子久立轴山水》 绢本设色
纵78厘米 横44厘米 美国大都会艺术博物馆藏

覈。观其随笔率略处，别有一种贵秀逸宕之韵不可掩者，且体备众家，服习所珍，昔人最重粉本，有以也夫。

烟客从董文敏之指授，聪明好学、博览真迹、研求神韵及古法，由唐末大家规范之中，直追黄公望。吴梅村作《画中九友歌》，曾以烟客合圆照、董其昌、李流芳、杨文聪、程嘉燧、张学曾、卞文瑜、邵弥诸人并称，为之誉扬。烟客著《西庐画跋》一卷，专载题石谷画之诸跋，可窥其美学之思想。而《王奉常书画跋》二卷，画跋多于书跋，且多为题自作者，论画之处，语多精到，又有《西庐遗稿》二十卷存世。至其画学，一生寝馈子久，各家颇多论及，今抄录数则。

王廉州《染香庵画跋》：

画之有董、巨，如书之有钟、王，舍此则为外道，惟元季大家，正脉相传，近代自文、沈、思翁之后，几作广陵散矣，独大痴一派，吾娄烟客奉常深得三昧。

《麓台题画稿》云：

董、巨画法三昧一变而为子久……惟董宗伯得大痴神髓，犹文起八代之衰也，先奉常亲炙于华亭，于陂壑密林，富春长卷，为子久作诸粉本中探骊得珠，独开生面。

可称道者正在不仅能探骊得珠，又能独开生面另具新意。

吴梅村《王烟客七十寿序》云：

> 先朝论画，取元四家为宗，石田山人后，董宗伯为集其成，而奉常略与相亚……于黄子久所作，早岁遂造闳奥，晚更荟萃诸家之长，陶冶出之。

此又称其能寝馈子久作品中，能脱颖而出，超越群伦。

方薰《山静居画论》述烟客刻意师古云：

> 西庐、麓台皆瓣香子久，各有所得，西庐刻意追模，一渲一染，皆不妄设，应手之作，实欲肖真。

摹古虽是一般风尚，烟客一生规模子久作品，仍能表现新意，与拘泥于粉本者自不相同。

综上所述，则知《桐阴论画》谓其"运腕虚灵，布墨神逸，随意点刷，丘壑浑成，晚年益臻神化，骎骎乎入痴翁之室"，并置烟客为神品，实非偶然。

烟客生平爱才若渴，不俯仰世俗，所以四方求教者接踵而至。得其指授，无不知名，王翚、吴历是其最著名者。本身既领袖艺坛，且享大年，晚年目睹其孙，能继家学，并享盛名，历数古今画家中足与文徵明比美。

（二）王鉴

王鉴，字圆照，号湘碧，又号染香庵主，太仓人。生于明万

历二十六年（1598）戊戌，卒于清康熙十六年（1677）丁巳，年八十岁（图35）。

吴梅村送王圆照《还山诗》八首，自注云："王善书画，弇州先生孙，偶来京师，旧廉州守也。"《太仓州志》有一小传云：

> 王鉴字圆照，世贞曾孙，由恩荫历部曹，出知廉州，时粤中盛开产，鉴力请上台得罢，二岁归，构室弇园故址，额曰"染香"。年甫强仕，屏绝声色，不异老僧，画法巨然，入神品，年八十卒，遗命以黄冠道衣殓之。

圆照与时敏为子侄行，年龄相若，互相砥砺，各臻其妙，故并称二王，入清后同为艺林耆硕、画苑之领袖。世贞尔雅楼收藏甚富，为明代江南一大家，圆照自幼坐拥书城，浸淫其中，披览既久，心领神会，所得益深，《画征录》特为称道其好古云：

> 琅玡王鉴，精通画理，摹古尤长，凡四朝名绘，见辄临摹，预肖其神而后已，故其笔法度越凡流，直追古哲，而于董、巨尤为深诣。

秦祖永《桐阴论画》亦有类似之评论，谓："沉雄古逸，皴染兼长，其临摹董、巨尤为精诣。"又论其工细青绿之作云："工细之作，仍能纤不伤雅，绰有余妍，虽青绿重色，而一种书卷之气，盎然纸墨间，洵为后学津梁。"圆照画学，固直追董、巨，但得力于元人之处甚多，尤于梅道人为绝诣。秦氏尝云："梅道

人此一巨帧，墨汁淋漓，古厚之气，扑人眉宇，文、沈画所从出
也，当代王廉州时仿之，惬心之作，颇能神似。"此足证圆照摹
古，以得神韵为主，有董、巨风范，更得力于元人之作。所著
《染香庵画跋》有独特之见地，可窥其美学思想，摘录自题画跋
以见对画理、画法之阐释云：

> 人见佳山水，辄曰如画，见善丹青，辄曰逼真。则知形
> 影无定法，真假无滞趣，惟在妙悟，人得之不尔，虽工未为
> 上乘也。

此真文人画之妙谛，值得一题。《染香庵画跋》仅四则，三
则系题石谷画，一则为自题。圆照艺术高妙，然从学者不多，除
石谷外，仅吴门白石翁后人，沈一云而已，附志于此。

（三）王翚

王翚，字石谷，号耕烟散人，又号乌目山人、剑门樵客。康
熙四十一年（1702），帝南巡回京，诏集天下能手作《南巡图》，
王原祁总其事，翚主绘图，图成进呈，称旨。康熙帝赐书"山水
清晖"四字，因自号清晖主人，晚号清晖老人，江苏常熟人，生
于明崇祯五年（1632）壬申，卒于清康熙五十六年（1717）丁
酉，年八十六岁（图36）。

石谷少嗜丹青，天资聪颖，构思运笔，迥超时辈。王鉴（圆
照）游虞山，石谷作小幅山水于壁间，大为惊异，勉之曰："学
画当求造达古人之境界。"于是挈翚返太仓，先命学古法书数月，

图 35　王鉴《青绿山水图》　纸本设色　纵 23 厘米　横 198.7 厘米　故宫博物院藏

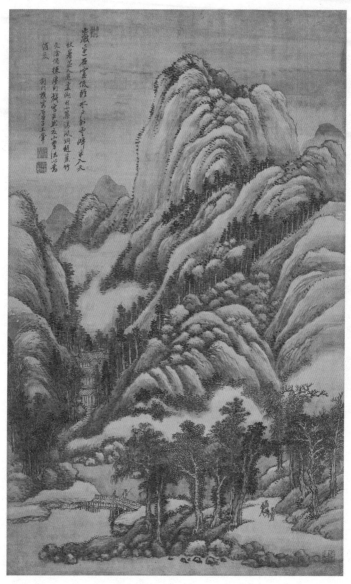

图 36　王翚《仿巨然夏山水笔法图》　纸本设色
纵 82.5 厘米　横 51.2 厘米　辽宁省博物馆藏

指授古人名迹稿本，画艺乃大为精进。后又介谒于太常王公时敏（烟客），时敏甚为激赏曰："此烟客师也，乃师烟客耶。"于是发家藏古秘本，予之临摹，并挈石谷遍游大江南北，石谷既敏慧好学，又亲承二王之指授，卓然有成，为一代大家。

《桐阴论画》评石谷云："天分人工，俱臻绝顶，南北两宗，自古相为枘凿，格不相入，一一镕铸毫端，独开门户，真画圣也，至点缀人物器皿，及一切杂作，均绘影绘神，诸家莫能及。"石谷既以清丽工秀之笔，倾动朝野，一时从学者足与王原祁娄东一派相埒，遂有虞山派之目。

石谷的画论，散见于各家著录，语多精警，足以垂训后世，引述《清晖画跋》几则如下，其中论布局云：

> 画有明暗，如鸟之双翼，不可偏废，明暗兼到，神气乃生。
> 繁不可重，密不可窒，要伸手放脚，宽闲自在。以元人笔墨，运宋人丘壑，而泽以唐人气韵，乃为大成。

论笔墨云：

> 凡作一图，用笔有粗有细、有浓有淡、有干有湿，方为好手，若出一律，则光矣。

作画讲究虚实，庶几可免于繁重拥塞之病。作画或尚浓，或尚淡，观点不同，论述自异，然而浓不可浊，淡不可晦，庶几得之。石谷平生画青绿山水，极有考究，理论更为精辟，自谓青绿

设色之工夫有："余于青绿静悟三十年始尽其妙。"又论设色之方法云："凡设青绿，体要严重，气要清轻，得力全在渲染。"此种思想全从静中妙悟得来。秦祖永《绘事津梁》评其设色，至为颂赞云：

> 石谷青绿，色色到家，颇尽其妙，真从静悟得来，可以师法。

《绘事津梁》评其细竹、小景、云水云：

> 细剔竹画之最有逸趣，南田、石谷、渔山三家，均各擅长，然各有一种潇洒之致，绝不相同……石谷以能胜。

画中小景，颇有风趣，柳汀竹屿，茅舍渔舟……耕烟翁颇尽其妙。画中云水最难，耕烟翁深得唐宋大家原本，原可取法。诸家评赞，实非偶然，石谷之画，能镕铸南北二宗。论画精究博识，阐释深微，足以启迪后学，且使南宗画风至今不曾绝灭，石谷之功也。石谷子、孙、曾、玄并能以画世其家，而以曾孙玖，字二痴为著，与王昱、王愫、王宸并称小四王。

（四）王原祁

王原祁，字茂京，号麓台，太仓人。为时敏之孙，生于明崇祯十五年（1642）壬午，卒于清康熙五十四年（1715）乙未，年七十四岁。唐孙华为他作墓志云：

生而秀异，善读书为文，思若涌泉，长而工诗，时有惊人奇句。

《江南通志》称：

工诗善文，兼精六法，寸缣尺素，流传禁中，时称艺林三绝。

所著诗文集《罨画楼集》数卷已亡佚，但从王世贞《带经堂诗话》中可略窥其诗格：

画品与其祖太常颉颃。为予杂仿荆、关、董、巨、倪、黄诸大家山水小幅十帧，真元人得意之笔。又自题绝句多工，其二云："蟹舍渔庄略彴边，柳丝荷叶闻清妍。十年零落荒园景，仿佛当时赵大年。"（《西田图》）"横冈侧面出烟鬟，小树周遮云往还，尺幅峦容写荒率，晓来剪取富春山（大痴《富春山岭》）。"

足见王世贞对麓台诗评价之高。同时康熙帝特旨，补任王原祁为詹事府右春坊右中允，专为皇帝鉴定书画真赝，从此得以浏览大内珍藏，增长传统绘画之体认，奠定画风形成之基础。康熙帝又命纂辑《佩文斋书画谱》，麓台"以文章翰墨结主知"领袖群伦，亦有渊源，恽南田曾记载：

公（王原祁）童时偶作山水小幅，黏书斋壁间。奉常见之，讶曰："吾何时为此耶？"询知乃大奇，曰："是子业必出我右。"间与讲析六法之要，古今异同之辨。

张庚《国朝画征录》云：

及南宫获隽，奉常曰："汝幸成进士，宜专心画理，以继我学。"于是笔法遂大进，而于大痴浅绛尤为独绝。

麓台既深入传统，终成正宗派之画家，《麓台题画稿》自述他对南宗正派之看法云：

画家自晋唐以来，代有名家。若其理趣兼到，右丞始发其蕴。至宋有董、巨，规矩准绳大备矣。沿习既久，传其遗法，而各见其能……吴兴、房山之学，方见祖述不虚，董、巨、二米之传，益信渊源有自矣。

足证麓台直承董其昌之理论与实践，依董所开辟之路，力图集古人之大成。他的画论主要见于《雨窗漫笔》及《麓台题画稿》，引述如下：

勾勒处，笔锋须若透触纸背者，则骨干坚凝。皴擦处须多用干笔，然后以墨水晕之，则厚而有神。

作画但须顾气势轮廓，不必求好景，亦不必拘旧稿。若于开合起伏得法，轮廓气势已合，则脉络顿挫转折处，天然妙景自出，暗合古法矣。

画中设色之法与用墨无异，全论火候，不在取色而在取气。故墨中有色，色中有墨。古人眼光，直透纸背，大约在此。

墨中有色，色中有墨，此种设色之方法，是要达到气韵生动，平淡天真，包含奇趣的效果。方薰《山静居画论》："士气作家一格，麓台司农有之，苍苍莽莽，六法无迹，长于用拙，是此老过人处。"长于用拙一语正是麓台画佳妙处，唯其能拙，故有古趣，表面虽似板滞，然无伤高雅。此娄东一派所以气吞吴、浙，为清朝三百年画坛之正传，岂偶然哉（图37）。

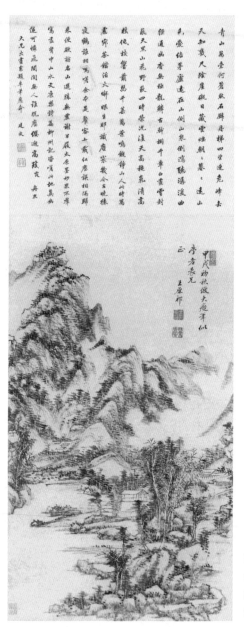

图 37 王原祁《仿黄公望山水》
纸本墨笔
纵 68.5 厘米 横 37.5 厘米
故宫博物院藏

图书在版编目（ＣＩＰ）数据

中国山水画美学 / 朱玄著. -- 杭州：浙江人民美
术出版社，2021.7
ISBN 978-7-5340-8311-2

Ⅰ.①中… Ⅱ.①朱… Ⅲ.①山水画—绘画研究—中
国 Ⅳ.①J212.26

中国版本图书馆CIP数据核字(2020)第155417号

中国山水画美学

朱玄 著

特约编辑　黄恋乔
责任编辑　姚　露
美术编辑　傅笛扬
责任校对　毛依依
责任印制　陈柏荣

出版发行　浙江人民美术出版社
　　　　　（杭州市体育场路 347 号）
经　　销　全国各地新华书店
制　　版　浙江新华图文制作有限公司
印　　刷　杭州捷派印务有限公司
版　　次　2021年7月第1版
印　　次　2021年7月第1次印刷
开　　本　889mm×1194mm　1/32
印　　张　6.25
字　　数　116千字
书　　号　ISBN 978-7-5340-8311-2
定　　价　48.00元

如发现印刷装订质量问题，影响阅读，请与出版社营销部联系调换。